別用你的人生來將就

Believe in your Own Timeline

從鋼琴公主到媽媽CEO的人生交響曲

U0061961

非凡出版

孫穎 著

謹以此書，

獻給我們家族奮鬥創新、生生不息的四代天蠍女

推薦序 —— 姜曼云（孫穎母親）

　　1973 年深秋，一個健康的嬰兒在全家人的期盼中來到了人世間。

　　那個年代，國家即將實行計劃生育政策，很多媽媽不想生二胎了，但外婆再三勸説：萬一是個男孩，就湊成好字了，女孩也一樣很好。所以一個可愛的小女娃幸運地來到人間，是的，她不是男孩，是後來走向藝術生涯、成為香港才女，我疼愛的小女兒——孫穎。

　　孫穎從小聰明好學，八歲時，每逢周日上午，她便會自己抱着琵琶，坐公交車（九個站的車程）到市少年宮上琵琶課。在一個大雪紛飛的早晨，公交車走着走着也無法行駛了，好心人勸孫穎回家，可是她堅持緩慢地前行，走了三個站的路，終於順利地上課。

　　那時候，我便發現小女兒的性格原來如此堅強，只沒想到她的人生會這樣傳奇，而路途上也是荊棘叢生。

　　回憶起孫穎尚在唸小學四年級時，某個周日在少年宮上完樂器課回程時，她出主意，組織了五位同學從少年宮一起步行回家，目的是為了省下車費，買零食共享。那一次，他們足足背着樂器走了兩小時，我和老師、家長們等得心焦如焚的面孔，至今仍歷歷在目。

記得那時，學校每週六下午都舉行班會，在一次活動中，為了表達少年兒童在陽光下茁壯成長的主題，決定由孫穎琵琶演奏《小松樹》一曲。中隊長本安排得妥妥當當，可是孫穎內心感到此曲太簡單了，輪到其表演時，她洋洋得意，改彈《彝族舞曲》，讓領導及輔導員感到十分詫異，輔導員在學期報告中寫下了「極有主見，膽子很大」的評語。

於另一次學校慶祝「六一」兒童節的大會上，老師從愛護兒童的積極性出發，決定讓孫穎代表班級獨奏琵琶名曲《十面埋伏》，她高興得一蹦三尺高，那小臉上驕傲的神情，至今仍令我難以忘卻。

接下來這自信滿滿的小女兒自覺《十面埋伏》彈得很不錯了，機緣下又跟隨了上海音樂學院的名師進行每月兩次的演奏輔導，由我陪她搭乘火車去上海上課。

有一次火車遇上嚴重晚點，由於我要先趕回南京上班，便拜託一位在上海音樂學院學習的南京大姐姐李華，於孫穎的輔導課結束時，幫忙買好火車票，把她送上火車，並與列車長交代好注意事項。後來聽孫穎說，當她上火車後，對面坐的是一位解放軍叔叔，她想起沒有媽媽陪伴，忍不住含着淚水彈起了《彝族舞曲》，解放軍叔叔與周圍乘客頓時被吸引，給予小小的孫穎熱烈掌聲。

到了南京火車站，解放軍叔叔手提琵琶，陪伴孫穎在出口處等

待。我趕到火車站，立時抱住眼紅紅的小女兒，激動的淚水真的難以止住，記得解放軍叔叔還連聲誇獎：「你女兒大方有膽量，前途無量！」

　　提筆至此，細想以上幾個發生在孫穎身上的小故事，這個小女兒雖偶爾會令我和她爸有點頭疼，但對比現今獨生子女在長輩們的呵護下，連書包都要由爺爺奶奶背着的情景，她獨立自信的個性絕對是難能可貴的優點。

　　憶往昔，孫穎很多行為和動機都是在我們的不解中，一意孤行，最終獲得成功，這應與她的星座有着密切關係。天蠍座女生是充滿動力、善於探索、富有洞察力、膽大果斷，而有遠見。小女兒的人生路，可説是充分驗證了這一點。

　　晃眼數十年，孫穎憑其不屈的勇氣與睿智，找到人生的志向，成為鋼琴琵琶雙演奏家，一直未離開過她心愛的音樂事業，更擁有一位相伴相依的靈魂伴侶──國際鋼琴大師劉詩昆和蓓蓓、天天兩個機靈可愛的孩子，我深感欣喜與驕傲。

　　看到孫穎在書中感謝我為她和她姊姊鋪了一條五彩祥雲路，實在不敢居功，每個媽媽應該都一樣，只想把最好的給女兒，就像孫穎對可愛的蓓蓓是如此關懷備至。別無所求了，只期待我們三代天蠍女能共度更多美好的時光。

最後，特別感謝廣大讀者們對小女兒孫穎的支持！祝願大家平安喜樂。

姜曼云

二零二三年秋

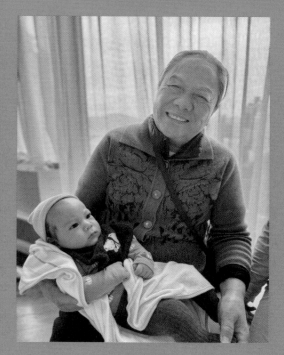

孫穎媽媽性格堅韌，從事教育工作，一直向前。她可以為女兒的前途奮力爭取；也可以與女兒討論星座。現在是個事必躬親的外祖母，從未停步。

自序

人生五十，走到知命之年，真心要為自己乾一杯！

作為一個第三代天蠍女（外婆、媽媽、我和女兒都是生於 11 月的天蠍座），我得承認自己有點任性不羈，但亦因而敢於隻身來香港闖蕩，接觸到很多不同的人，做了很多不曾想像過的事，結下許許多多特別的緣份。

不少人都説我很幸運。

坦白説，以前的我可能不太接受人們用「幸運」來形容自己，覺得這二字不足以概括我的人生。幸運是一定有的，但我所作的嘗試，可是問一百個人那一百個人都會着你不要做的。現在想來，這也是一種執念。

來到今天，只覺得能被冠以「幸運」二字，還真是太幸運了！

就是人們認為我沒怎樣努力，只是幸運，我都不 care 了。為甚麼一定要努力呢？能夠擁有幸運，實在太好了吧。

那我的幸運在哪呢？首先一定是可以在未滿廿歲時來到香港——一個嚮往已久的地方。

香港給我的第一份禮物，就是讓我這樣一個事業版圖還沒定下來的少女，可以擁有平等的機會和選擇，找到自己的事業，達到經濟

獨立，闖出一條幸福之路。

誠如書名所言：別用你的人生來將就！

回顧我的前半生，多憑直覺前行，然後不斷微調，但調性從未改變。在我看來，擁有慧眼慧心、強執行力，謹記忠於自己，比其他大道理更重要。

只要結合時代轉變，把「福袋」的方向和內容定好，那剩下的，盡是樂趣了。哪有那麼多傷春悲秋，我們終究不能把所有好東西都堆在自己的「袋」中，有時憂傷也可以是享受呢。

現在的我，面對養老照護、經濟轉型、親情維繫及子女教育等種種問題，還得照顧好自己的生活品味、吃喝玩樂，實在忙透了！對了，我還要在漫天雪花飄下時，呼吸着清冽的空氣，看最愛的小說，梳理自己的足跡與思緒。探索新路，永不休止。

人生不能重來，讓我們及早了解自身的能力與熱愛，多盡力所能及的善，存悲憫心待蒼天萬物，以自信與底氣往前走，定製屬於自己的終生「福袋」。

孫穎

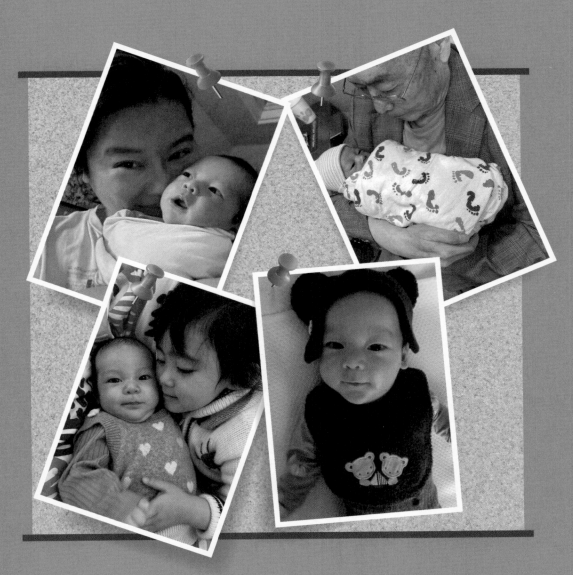

準備出書的時候，孫穎與劉詩昆喜迎小兒子劉天天，大女兒劉蓓蓓為當上姊姊而興奮萬分，這將是另一個傳承愛與音樂的故事。

目錄

關於、成長

真正的自信，

的確是要一步一步走出來，

沒有人能平白給你這個禮物。

孫穎的故事，從鋼琴開始，她的家必定放有摯愛的鋼琴，
也有大大小小的鋼琴擺設。

不要電視
要鋼琴的女孩們

我的童年，每天練琴六至八小時，雖然偶爾也會躲懶逃跑，但有了這些記憶，一切都變得流光溢彩起來。感謝爸爸媽媽對我和姊姊在音樂教育上的悉心栽培，苦心訓練我們的獨立能力，讓我可以擁有「叮咚叮咚」的美妙人生。

多少年過去，仍然記得媽媽曾説過：「女孩子最重要腳踏實地，內心強大，在日積月累與堅持不懈下，才能磨礪出面對命運坦然承受的從容氣度，修煉成寵辱不驚的寬廣胸懷。」我家最注重一個人的內在修養，那是一家人長久的努力，沒有回頭路，更沒有捷徑。

我在江蘇南京出生，爸媽都是知識分子，還有一個比我大十九個月的姊姊。爸爸的專業是音樂，媽媽的專業是教育，現在看來，這就是超級無敵的搭配！因為爸爸會作曲，所以覺得學彈琴很重要，希望我們姊妹都能懂，而且要彈得有水準。

不過，我們家很民主，無論甚麼事都會一起商量，媽媽會問我們兩個女孩的意見，這點我覺得很好，有事就一家四口來表決。那個時候，我們是小康之家，對於該先買鋼琴還是先買電視和冰箱需要一個先後順序。後來，全家一致通過，我們可以先不看電視，但要彈琴！

其實最初學琴時我也只是想要跟着玩而已，姊姊從來都比我乖巧用功，後來爸爸又要求我們學一樣中國樂器，他説學鋼琴是建立基礎，而中國樂器則是一定要懂的。因為爸爸會拉二胡，他就教姊姊拉，讓我選另一樣。我先選了琵琶和古箏，因為樣子比較美，後來又覺得琵琶沒古箏那麼大，有種很瀟灑的感覺，所以最後選了琵琶，這應該也是個性使然吧。

學琵琶的過程很艱苦，尤其是初入門的時候，還記得爸爸跟我説可以改回學古箏，或一些沒那麼難的樂器，但我堅決要學琵

琶。記得我的第一個琵琶老師是江紀華老師，他長得很帥氣，而且是毛遂自薦要教我的，那真是一個美好的年代。待我進步到一定程度後，他又把我介紹給閔季騫老師（編按：著名二胡演奏家閔慧芬的爸爸）授課。雖然練習基本功真的非常苦，手都磨出繭，出血後再磨幾次，就漸漸不疼了。總的來說，學音樂還是挺棒的事，從不覺得是被父母強逼的，可能是因為自己也會找機會搗蛋玩樂吧，我在這方面可說是從不落後呢（笑）。

不過當有天姊姊突然考上「南京小紅花藝術團」後，我也有了危機感，自發開始很用功。「南京小紅花藝術團」以藝術為主，一眾小團員會代表南京市、江蘇省，甚至是國家去國外表演，個個都是千裏挑一的。當得知姊姊被取錄了，對我來說是一個比較大的衝擊，覺得自己也一定要走這條路。我的獨立主見都是被這種內在的推動力所激發出來，反而不太需要別人告訴我該怎麼做，所以我很快也考上這個藝術團，還記得那時媽媽特地做了很多菜來慶祝這件事。

事實上，除了爸爸會督促我們練琴，媽媽也是個很有要求的人。只是她把那培育「三好學生」的寄望都放在姊姊身上，所以對我的要求就沒那麼嚴格了。但畢竟成長自這麼注重教育的家庭裏，縱然我不會太出格，卻又充滿着奇思妙想，也始終不想落後於人。所以看到姊姊成績優異，常常都考獲第一名時，我這個AB血型的人，總想找到另一條路，突圍而出。

回想起舊事，只覺得我的童年是非常快樂，沒有感受到太大的壓力，縱使父母對學習有要求，卻沒有非要我這樣那樣不可的

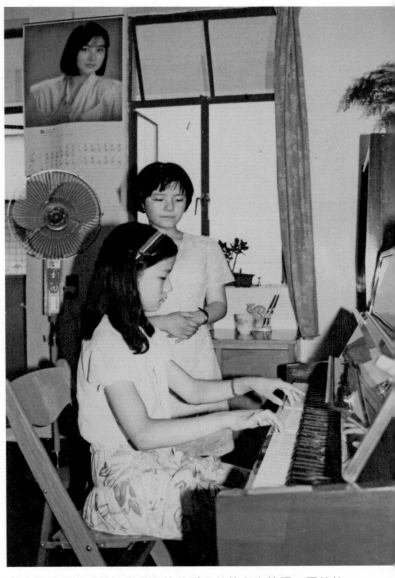

小時候的孫穎（前）常常與姊姊孫曼結伴在家練琴，兩姊妹一直感情深厚。

壓力。直到現在接觸了這麼多小孩和過於負重的教育模式，真想把我童年時的那些快樂複製到現在。

常言道：「幸福的童年，治癒一生。」

現代孩子們的物質生活比以往豐盛多了，但在精神上卻往往得不到滿足。我很感恩從小便有機會學習音樂，那是一種難以言喻的美妙感覺，用自己雙手彈奏的每個音符，總是格外動聽，在人生各個階段都能撫慰我心。讓孩子們都自由自在地享受音樂吧！強扭的瓜不會甜，自己選的路，跌跌走走，每一步也是快樂。

有作家說過：
優等的心，不必華麗，但必須堅固。
以愛與音樂填滿的心，
必能抵擋風雨，暖己渡人。

姊的本子，
我的兔子

要徹底地成就一個人，並不是給他
很多財富，而是助其打開內在愛如
泉湧的生命之源，讓他成為自己的
救世主。

童年時有姊姊這個榜樣實在太重要了。雖然我們後來所走的路截然不同，但她讓我在小小年紀便看到了另一個世界。

事實上，姊姊一直都很優秀，她除了會彈鋼琴、拉二胡，還會拉手風琴，所以她考入「小紅花」後，很快就有了自己的表演節目。不論甚麼曲姊姊都會奏，而且她小時候長得像個洋娃娃一樣，每次演出必定有她的份兒。姊姊常跟其他團員合作，參與唱歌、舞蹈、木琴等表演節目。另外，姊姊還有自己的獨奏節目。事實上，入選「小紅花」的團員們都是千裏挑一的，大家都比較自覺用功。在這樣的氛圍下，當我進入「小紅花」之後，自然也變得比較努力。

不過，我真正開始拼命用功，是在姊姊代表「小紅花」到日本表演之後。坦白說，姊姊向來都是勤奮好學、獲獎無數，但我從沒想過要成為這樣的好學生。哈哈，那時我心裡在想：她日日夜夜都在唸書練琴，我日日夜夜都能玩就玩，拿第一名這件事，就讓姊姊來吧。

直到姊姊第一次從日本回來，帶回很多我看也沒看過的美麗禮物，當她說到在那邊的所見所聞時，我覺得自己像在枯燥的讀書生活中，發現了一個閃光樂園！那個樂園非常美好，那種說不清的感覺來自於姊姊打開箱子的一瞬間，那些味道，那些我從沒見過的漂亮小東西。所有東西都使用最好的材料，品質也是最好的，就像包着即食麵的塑料袋，也是散發着靈魂香氣的。

記得姊姊從日本帶回來的可愛筆記本、糖果零食、日記簿和

小錢包等等，款式都是我從未見過的，但全都是我夢想中的樣子。看着看着，我很想把整個箱子的東西據為己有，可我知道不能這麼做，這一切必須靠自己去爭取。箱子裏還有一些可愛的衣服，譬如山口百惠在電視劇《血疑》裏穿的青春校服，在當時來說這是很昂貴的，姊姊說這是伊藤會長夫婦送給她的禮物。我也很想擁有一套那樣的校服，還有各式各樣的小東西。

姊姊那時還是個小學四年級的學生，帶着這麼多禮物載譽歸來，左鄰右舍都收到她的手信，這件事對我造成的衝擊真的很大。記得姊姊讓我挑禮物，最後我就挑了一本日記簿，它的封面非常夢幻。後來中日友好協會會長也曾到訪我家，他風度翩翩，看起來很儒雅，帶來的日本特產款式多樣，連包裝紙都得到我們的青睞。在那一刻，我就立定決心，一定要非常努力地學習練琴，一定要像姊姊一樣到日本去！說到做到，接下來我便埋首練琴，再也沒有出去玩了，只想着要怎樣演奏才最精彩。終於有一天，我也被老師選上，可以出國了。

我在「小紅花」這段日子，過得很充實。我們年紀小小便可以去多個國家演出，接觸當地的風土人情，眼界變得非常不一樣。

後來我們家的彩色電視、冰箱等等，全都是我和姊姊到日本演出後，拿到可以在友誼商店使用的外匯券而一一買回來的。其他人沒法得到的這些出國表演福利，使我和姊姊慢慢成了社區裏的「明星網紅」。

坦白説，那些相機、彩色電視或冰箱不太吸引我，都是看到別人在選購時，我才注意到它們的。然而，最讓我開心的是，在日本看到所有東西都包裝得像一個夢，小小的東西都那麼精緻。我很記得當時買了一些包裝有着花紋、十分美麗的糖，價錢也非常昂貴。可能在日本買幾包糖和公仔，就差不多可以買一部相機了，但我就是堅持要買那些糖。

想必我喜歡的東西與很多人都不一樣，記得我七、八歲到日本表演時，看到一個九萬多日元、接近七千港幣的毛兔子玩偶（在今天來説也極其昂貴），但我非要買它不可。那時沒大人在旁邊阻止我，所以我就抱了這隻兔子回家，非常開心。我把這些小東西都用心收藏，這隻戴着一個大眼鏡的毛兔子現在已經很舊了，多年來曾經弄髒了好幾次，我也特地送去乾洗。兔子的神態像極了老師（編按：孫穎對丈夫劉詩昆先生的暱稱），它的眼鏡也跟老師的一模一樣，加上老師屬兔，有時想想，世事還真的很奇妙呢。直至現在，這隻寶貝毛兔子仍在我們的私人藝術館裏。

當時大家都覺得這隻毛兔子很可愛，可是太貴了，只有我覺得很值得。在這方面，姊姊就比我實際多了，她不會買這些看似沒用的東西，那個裝滿禮物的漂亮行李箱也是別人送的。

只能説我從小便是個想像力很豐富的人吧，那些糖和毛兔子都符合了自己曾經想像過的某樣東西。所以當我再懂事一點，開始看瓊瑤小説、言情小説時，腦中便出現了更多夢幻的畫面。直到現在，我發現自己所喜歡的事情，都跟童年那像萬花筒的生活

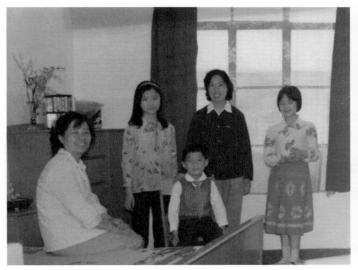

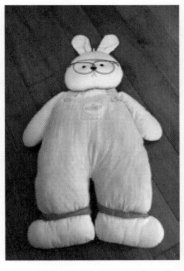

孫穎（左二）和姊姊孫曼（右一）自小眉清目秀，在媽媽（左一）悉心栽培下，獲獎無數，更屢赴日本交流表演。

孫穎小時候到日本表演時，特地買下這個可愛的毛兔子，愛不釋手，保存至今。

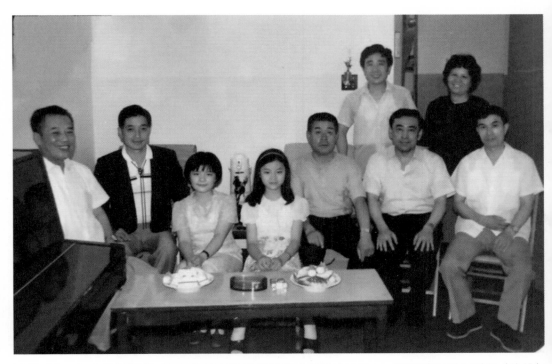

孫穎（左四）和姊姊孫曼（左三）被南京傳媒譽為「金陵姊妹花」，媒體稱許孫父孫母（後排）教女有方，稱他們家是模範家庭。他們常在家中接待不同的教育官員與外國大使，外祖父（左一）亦在旁相伴。

有關，就是一種很快樂、自由的感覺。

　　其實在我後來的整個教育工作中，我接觸過很多不同的孩子與父母。我真心覺得很多父母認為要使孩子進步，就要不斷重覆說很多道理，或在着急的時候，打孩子手心、批評、責罵，其實這些用處都不大。相反，當孩子的想法得到實踐，尋求到自己想追求的東西，再配合家長的悉心培養，這種層面的推動力才最能令孩子茁壯成長。

童年的回憶 = 幸福的味道！
那味道可以來自父母與家人，
也可以自給自足。現在打開你的
感官用心品味，幸福一直都在。

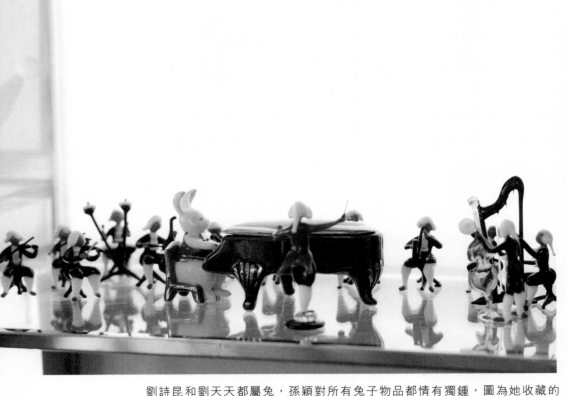

劉詩昆和劉天天都屬兔，孫穎對所有兔子物品都情有獨鍾，圖為她收藏的
陶瓷兔子與玻璃交響樂團擺設，由威尼斯工匠製造，精巧細緻。

超前的
天蠍座媽媽

永遠記得媽媽打開糖果盒招待客人，

驚覺裏面是空的那個表情！錯就錯

在她以為我睡着了，躡手躡腳地藏起

那盒子，但還是被我這個小小偵查員

發現了。幸而媽媽是天蠍座，有顆強

心臟。

如果説姊姊的優秀，刺激着我奮發向上，那媽媽的偉大，在於她為我種下了一些會在未來發揮效用的種子。在種子未開花的時候，幾乎找不到我們母女的相似之處，但後來才發現，我一直跟隨她的腳步，以最光明的心跟別人交流，換來了很多意料之外的福報。

　　媽媽跟我都是天蠍座，而且同月同日生，這是非常難得的。貝貝（編按：孫穎對女兒劉蓓蓓的暱稱）也是天蠍座，我的外婆也是，所以我們四代人都是十一月的天蠍座，這是難得再難得！

　　我的天蠍座媽媽，很重視培養孩子的獨立能力，所以很多生活上的事情，她都希望我和姊姊自己做。小時候的我一點都不懂星座，只記得媽媽要把家裏弄得窗明几淨，煮幾個小菜，擺盤也要很精緻，家中還經常擺放鮮花，轉眼之間就完成一切，像變戲法一樣。回想起來，的確很有天蠍座的特質。記憶中，我跟爸爸的互動不多，他經常在外面演出，所以我們主要還是跟媽媽溝通較多。媽媽的角色實在太重要了，她樹立的種種榜樣，對我起了潛移默化的作用。

　　每到週末，媽媽就會包春卷、小雲吞，她從菜市場買材料回來，春天時會去院子裏挖冒芽的香椿頭，用來炒雞蛋給我們吃，並讓我們看着每道工序，慢慢地我就懂得美食是怎樣創造出來的。這對我來説是個挺重要的熏陶，我從小就懂得吃，也喜歡環境乾乾淨淨，不一定要很豪華，但要有很舒適的感覺。那時候，我和姊姊經常代表學校比賽和表演，我們家鄉的《南京日報》、《揚子晚報》也採訪過我爸媽。記得其中一篇整版訪問就叫〈金陵姊妹花〉，報道指我們一家四口是模範家庭，父母很懂得教育小朋友。這點我十分贊同，但最大功勞的，必定是媽媽。

事實上，他倆的工作也很忙，任職老師和學校行政工作的媽媽要帶很多學生，爸爸經常在外面演出，所以媽媽才會特別重視我們獨立的能力。後來姊姊和我都進了「南京小紅花藝術團」這所需要寄宿的著名藝術學校，雖然一星期才回家一次，但也完全沒有不適應的問題。

那時候，我有自己的床、自己的空間，可以為有限的空間「打扮一下」。我弄了個小書架，上面擺放了些裝飾，現在回想起這些都覺得很幸福，是一種自主的感覺。不過，後來我才知道不是每個人都能擁有這樣的童年經歷，有些人可能要在很久以後，才知道自己到底想要甚麼。我很幸運，有爸爸媽媽為我鋪墊、指引了一條很好的路，可以放心去探索，然後慢慢找到自己想要甚麼。

當我還沒考進「小紅花」之前，有一次市長來參觀我們學校，大家都要準備一些表演節目。那時候，我已經會彈一些非常難的琵琶曲目，在節目最後排練時，還練好了《彝族舞曲》，我覺得很興奮，想彈給市長聽聽。但班主任說這次的節目有主題性的，所以一定要彈《小松樹茁壯成長》，可是它不是一首琵琶曲，只是一首很簡單的小曲。

那時我興致勃勃地跟班主任說：既然要表演琵琶，彈琵琶曲的效果一定會比彈《小松樹茁壯成長》好。班主任當然不會聽我的建議，堅持要我彈《小松樹茁壯成長》，但我心裏很不解，為甚麼一定要彈這首曲調平淡又沒甚麼技巧的曲子呢？後來我也沒有再跟他們爭論，排練的時候就乖乖彈了《小松樹茁壯成長》。

哈哈，結果第二天正式表演時，我沒有彈《小松樹茁壯成長》，而是彈了心心念念的《彝族舞曲》。

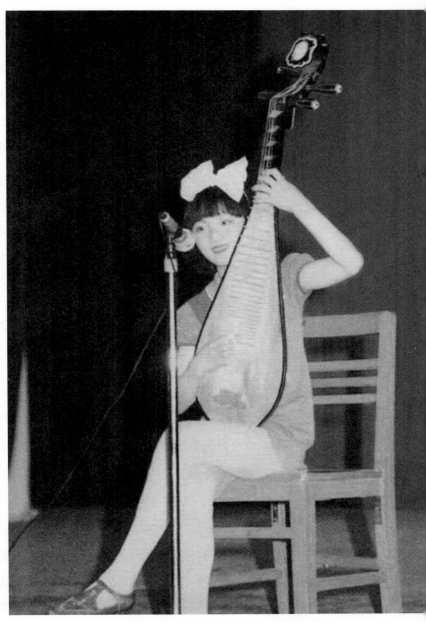

孫穎在八、九歲時，分別獲得「全國少年兒童民樂大賽」琵琶一
等獎和「金陵少年兒童鋼琴大賽」第一名，經常在各國各地公開
表演。

不過，我可是算準了時間，例如《小松樹苗壯成長》曲長兩分十五秒，我就把剛學會的《彝族舞曲》改成兩分十五秒的版本，這就不會打亂整個表演的時間。最終表演順利完成，市長走過來跟我們握手，又表揚了我，我感到十分高興。但是班主任和老師們卻很生氣，覺得我的膽子太大了，既不聽主持人也不聽老師的話，這還得了？所以他們立刻找我媽媽「投訴」去，還把事情說得很嚴重。

那時媽媽也在這間學校任職，常常會發生我的班主任找她反映這個投訴那個的事情，但姊姊卻從未遇過這種事。所以當我提出想報考「小紅花」藝術學校時，媽媽是十萬個贊同的（相信我離開後，她的壓力也會小很多）。但老師們都在議論紛紛，想不到我這個不乖的學生，竟然想考大家都趨之若鶩的「小紅花」，都說我肯定考不上之類的。這也許就是個性使然吧，其實只要用道理來說服我，我便會接受；但若事情是很不合理的，只想讓我聽你的話去做，那就誰說都不管用。

班主任的女兒剛好也跟我同一班，她每次在朗誦時喜歡用聲情並茂的語調，像是把「春天來了」讀得特別高音。她的節目當然每一次都會被選上，每次當我聽到她朗誦時，都會忍不住說：「這個太造作了！」從小聲說到略大聲，真情流露。班主任聽到後自然很生氣，叫我站起來，教訓道：「為甚麼你覺得她造作？別人都覺得沒問題。」我就直說朗誦「春天來了」的語調，根本不應該提到這麼高吧。

當刻的現場自然很尷尬，班主任的女兒不高興，班主任臉都綠了，反正類似的事情發生過很多次。現在回想起來，媽媽那時應該很尷尬，她曾說過只要有人在學校找自己，就會頭皮發麻。

媽媽那時也無法跟我討論出個所以然來，她並沒像傳統父母般強迫我不能這麼那麼做，她只是出盡所能來保護我這個「麻煩」的女兒。有次媽媽也忍不住説：「小朋友朗誦最美是自然，真的沒必要太造作，但妳能不當眾説嗎？」我堅定回答不能。她就沒有再説甚麼了。

我的整個人生啟蒙點，就在如此豐富、充實的童年。

其實我和姊姊所經歷的一切，是很多大人從沒想過的。像媽媽是一位老師，每天做着「三點一線」的工作，教書帶學生，幫學校組織活動，生活非常簡單。媽媽為人正派，對工作充滿熱情。而事實上，她為我和姊姊鋪了一條五彩祥雲路，是她自己也沒有走過的。因為社會環境、家庭因素，她沒有辦法在最好的年華、還沒開花的時候走進這麼大的世界。但她的思想，總是走在最前。

沒有媽媽始終如一的信任與保護，我不可能從小就暢快地「做自己」。媽媽，謝謝你。

我從小就沒被教育成
大眾喜歡的樣子，也教育不成吧。
但誰說女生只能有一種樣子呢？
那多沒趣。若想要複製人，
又何需找真人來扮演呢？

決定了，
就要跨過那道橋

我慢慢發現，只要你愈走愈高，才能

真正甩掉那些要把你拉下來的人。

除了天蠍座媽媽，外公對我的影響也不少。外公是上海人，在上海做稅務工作，有比較海派的作風，常為我們帶來很多新奇的東西，他總覺得人要多往外面走走，多看這個世界。

外公和我們有一段很長的時間一起住在南京的家，他經常會去找一些好吃的，然後帶我和姊姊去品嚐；相反，爸媽卻覺得要保守一點，多存錢，不想花費太多在飲食上，所以很少帶我們上館子吃飯。在這一點上，外公又開闊了我的視野。

不過，童年時的我，應該為爸媽帶來不少壓力，要不調皮搗蛋，要不整天想着要改變他們。有一次學校向每位學生派發一瓶酸奶，我嚐了一口後就決定要帶回家給爸媽試一下。我提議他們不要每天只喝水、麥乳精、樂口福，還要喝酸奶！哈哈，我腦中有數不盡的主意，總想指手畫腳，後來演變到覺得傢具要換，窗簾也不對。

記得有次我和姊姊從日本演出回來後，去探望親戚三奶奶。不知為何，她的家讓我感覺很陰沉，即使開了燈也不光亮。於是，我便忍不住說：「三奶奶，你這個櫃子擋住了半邊窗，陽光進不來喔！你可以把它移到另外一邊。」

哇，三奶奶聽後臉色立刻一沉，她可能覺得我在批評她。媽媽因此狠狠地教訓了我一頓，我不服地跟她頂嘴說櫃子當然要移開，讓陽光進來。後來我被逼向三奶奶道歉，雖然心中很不情願，但也不想讓長輩們不開心。

這大概是我從小種下的理想吧，再投射到不同事物上，當中

有着一個核心 —— 表面上是一瓶酸奶、一個窗明几淨的家，但裏面包含了自己對將來的憧憬。因為加入了「小紅花」，我和姊姊年紀小小就有機會到不同國家、城市，見識到七彩繽紛的世界，現在回想起來都像夢一樣。然而，這一切都源自於我媽媽，要不是她是一位心目中有明確彼岸的教育工作者，往後這一切也未必會發生。當然，父親在母親的明確指令下，耐心教導我們練琴，嚴格要求進度，這也是很重要的一環。

雖然媽媽沒有很多機會去看世界，但她的思路一直都很清晰，她在家中負責指出方向，爸爸則負責行動，他們風裏來雨裏去，配合得天衣無縫。當我長大後開始研究星座，才發現金牛＋白羊的爸爸，性格是非常不願意動腦子去梳理生活上的煩擾，但要是你把任務清晰交代交托給他，他一定能完成。

姊姊到日本表演的那一年，剛好遇上中國的小學從五年制改成六年制，那就引起了一點事端。因為姊姊在小學最後一年，即五年級的時候（那時姊姊唸的「小紅花」藝術學校還是一所五年制小學，下一年才改為六年制）第一次去日本表演，那是南京教育界的大事，她在整個表演節目中，既有二胡獨奏，又跟不同的單位以手風琴伴奏，要上台五、六次之多，就引來某些人的嫉妒和不滿了。有人跟媽媽說：你女兒去了日本一段時間，回來後必須去上六年級（改制後的小學六年級），沒辦法唸五年就畢業吧。但媽媽覺得姊姊從日本回來後，根本可以直接唸初中，而且她的分數很高，毫無疑問可以進重點中學。媽媽於是問：「這有甚麼道理？」因為她很了解整個教育部門的方針，到日本演出是

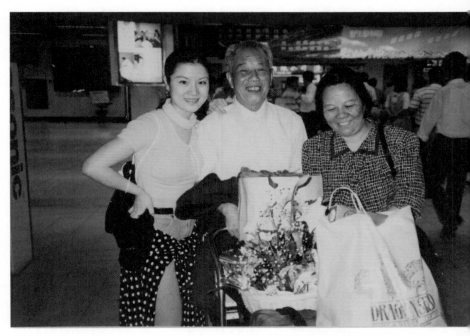

天蠍座媽媽的行動力為孫穎打開了通往世界的大門，待事業有成後，她就決意帶父母周遊列國，以報親恩。圖中為孫穎接外公與媽媽到深圳居住。

一件好事，為甚麼因此需要多上一年小學？

　　後來事情到了市委，才知道是有數人聯名寫了匿名信，信裏指出絕不能讓姊姊孫曼去日本演出後又只唸五年小學。而那位主寫匿名信的女士竟然是同一社區的鄰居，曾經向我爸媽請教，想讓其女兒去學琵琶，爸媽還找來我的啟蒙老師去教她。那時候，媽媽認為彼此都在同一個社區，理應不分你我，所以很願意共享資源。因此我們想都沒想過匿名信是由這位女士寫的，得知事情真相後覺得非常心寒。

　　不過，媽媽非常堅定，一直在抗爭，又寫洋洋灑灑數頁的報告來應對，加上那封匿名信寫得非常蹩腳，錯別字連篇，所以媽媽先把大方向定好，然後吩咐爸爸去面見不同部門表達訴求。爸爸在每次會面後都會回家詳細報告，然後再商議下一步該怎麼做。最後，姊姊從日本回來後，便成功入讀南京最好的重點中學。努力總會被看見，一切都非常完美。爸爸也因此在各界得到了一個「孫悟空」的別稱。媽媽則重視事成，對邀功毫無興趣。

　　在我日後的經歷中，不時也會出現這些被人嫉妒和攻擊的事，對我來說已算是一種歷練。如同德蘭修女所說：「做好事，別人會說你動機不良，但還是要做好事。」這個好事不必是多大的好事，只要你不懼怕、堅定地去做，還會成為習慣，乃至動作記憶。

　　後來，寫匿名信那位女士的女兒成為了我的同學，但好事沒落到她的頭上，她也沒有辦法成為佼佼者。往後我們兩家見面依

然談笑如常，她家有甚麼事，仍然會來向我爸媽請教，我們的態度亦與之前一樣。跟她家相比，我們家算是走前了很多步。我深深感到：人的心中不能有缺，如果心中有很多缺憾和怨恨，某天一旦被觸動後，那種誓要補回來的感覺，很可怕。

人生的獨木橋，真的只能挺起胸膛，自己走。

所以，現在我會讓貝貝一點一點去自己進行探索，不論甚麼都可以嘗試，而不是告訴她一定要幹嘛。其實那種強加給小孩的壓力，效果真的不怎麼樣。像我的家人各有目標，亦能互相成就，那股力量才是真正的無堅不摧，誰也擋不了我們的路。

相信真善美，
信靠自己編織的夢與足跡。

關於 愛情

兩情相悅，
兩不相欠。

2

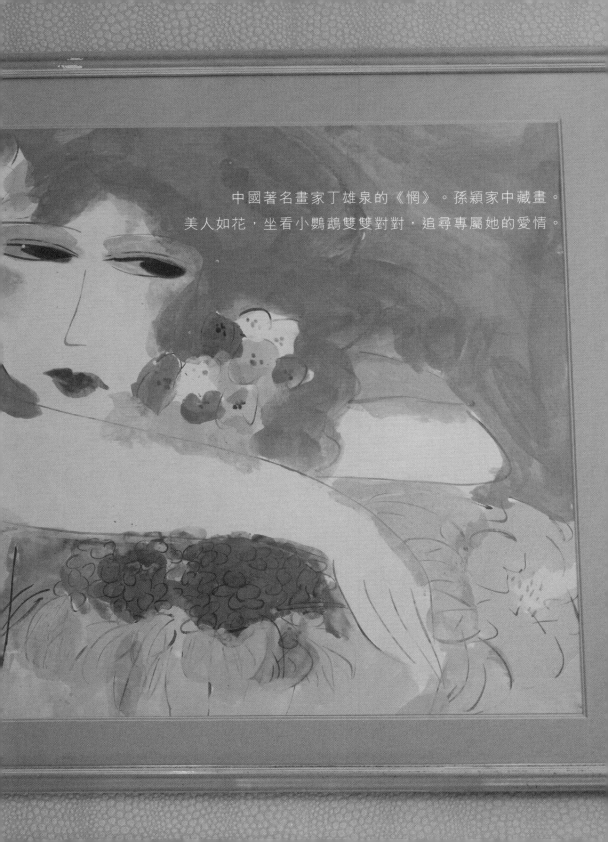

中國著名畫家丁雄泉的《惘》。孫穎家中藏畫。
美人如花，坐看小鸚鵡雙雙對對，追尋專屬她的愛情。

愛是夏日的
清涼微風

關於愛情與關係的美好印象，腦海中
最早的畫面，應該是小時候到日本表
演時所留下的。那是相敬如賓的溫
柔，如被夏日山林間的清涼微風輕
吻，沁入心扉，又恰到好處。

小時候我和姊姊曾多次到日本表演，當中有些畫面一直深深印在我的腦海裏，很記得中日友好協會會長夫婦之間的相處，完全沒有我自小接觸的中國典型夫妻那麼着急，也不會糾纏在柴米油鹽之中。他們的日常對話比較溫文，家裏也佈置得井井有條，每天都有鮮花在不同的角落靜靜綻放。

　　他們的家沒有讓我覺得很奢華，但他們一定有相當優厚的經濟條件，好幾個房間都擺放了鋼琴，孩子們節假日都穿上昂貴的和服，會長夫人和孩子們的頭髮總是綁得漂漂亮亮，穿上那種高高的木屐，有濃濃的儀式感。記得姊姊有一篇全國獲獎文章就叫做《一套尊貴的和服》，可想而知日本的一切都讓當時的我們印象深刻。

　　或許有些人在看到這一切後並不會有任何特別的感覺，也有些人會像我一樣，忽然明瞭何謂「醍醐灌頂」。後來聽到前世今生的説法，相信有些事能喚醒前世的印象，我細想過後比較認同，因為我解釋不到自己為何在看到這一切後就會很快樂、嚮往，而下一步就是很想改變。從日本回來後，我很想改變父母，覺得他們的生活應該有另一種可能性。我很想跟父母分享這些見聞，讓他們體會到相同的美好。

　　事實上，我們在南京的家一點也不差，左鄰右舍都是戲劇學院的老師，每人最少精通一門專業，有的會敲鼓，有的會拉京胡、二胡，外型都清秀帥氣。當鄰居得知我和姊姊考進「小紅花」後，都顯得相當高興，一起到我家祝賀。回想起來，我覺得

那種氣氛對小朋友來說是很重要的，一群良善而優秀的左鄰右舍互相分享好消息，十分溫暖。可是，在現代社會中，這種守望相助的氣氛愈來愈少了。各家各戶都把家門關起來，不管別人的事。

不過，孩童眼中的溫暖，並非代表日常生活中沒有考驗，我們也會在南京的家看到年輕夫妻們吵架、為了孩子的功課著急焦慮，揮汗如雨地炒菜，眼前盡是柴米油鹽種種，那是很真實而忙碌的生活。那個年代的傳統中國家庭裏，所有事情都先追求有用，容不下風花雪月。

因此，當我看到會長夫婦那種細水長流的感覺，兩人眼神對望，丈夫在春雨綿綿下為妻子撐一把傘，不需要說過多的話。我覺得這畫面特別浪漫，也種下了我對感情的理想：久處不厭，歲月靜好。

也許是童年時對處處鮮花的會長家大宅印象深刻,孫穎自此便成愛花之人。

初戀風暴，
愛不是糾纏

這世上，大概很少人會跟初戀結婚生
子，我也不例外。初戀男友待我很
好，但三觀不合，目標不一，走着走
着，終會走散。

我的初戀發生在深圳，那時候才十多歲。

說起來，就是陰差陽錯，當年叔叔在深圳一個樂隊工作，待遇很好，想叫爸爸南下一起賺錢。可爸爸不願離開家鄉南京，根本沒興趣到深圳，倒是媽媽覺得為甚麼不去看看，畢竟是特區，於是決定暑假帶我到深圳去 …… 後來的故事徹底改寫，深圳之行改變了一切，堪稱《命運交響曲》之行。

其實那時候我有意到國外留學，結果在深圳時趕上了特區的高速發展，當年我在叔叔的樂隊演奏，如魚得水，賺取的工資比父母還要高很多倍，然而，這些都不在原本的計劃之中。那時我還蠻自豪的，第一：生活很獨立，第二：經常給父母寄各式各樣漂亮實用的東西，有一種自己真的長大了，可以回饋他們的感覺。

我是在樂隊彈琴時認識初戀男友的，他是潮州人，在深圳開設高級傢俬店。那時他瘋狂追求我，天天都來看表演，花樣層出不窮，當他的追求達到兩年整時，我答應了他。有一天，我聽到他和家人在用潮州話交談時，老是提到我的名字，為了聽懂他們在說甚麼，我便找了潮州朋友教我潮州話。

經過一輪快速的努力學習，我大概能聽懂六、七成的潮州話吧，這時才知道他媽媽常常跟兒子說：像孫穎這種搞文藝的人，你是留不住的，你就跟阿花結婚，安安穩穩。而阿花呢，是廣東人，那時在我初戀男友的店裏工作，已經跟着他十年了，他是家中的長子，一直不肯跟阿花結婚。他媽媽還說阿花天天在店裏，是負責收銀的，叫兒子不要得罪她，但可以跟我在外面來往，大

約就是這樣的意思。

對於當年正沉浸在瓊瑤式理想主義的我來說，這些話簡直是五雷轟頂，玷污了女性的尊嚴。雖然我的初戀男友並非要聽他媽媽的話去做，但一想到他們家的觀念如此，便足以嚇怕我了，只覺得要盡快脫離這樣的環境。而且，我太獨立了，跟很多潮州男人的思想背道而馳，而他們的人生願景又和我想要的理想生活相距甚遠，所以我們也無可避免地踏上分手這條路。

那時，初戀男友希望我開完首個音樂會後，便不要再「拋頭露面」，但其實我在音樂會過後才發現原來天空是這麼高這麼遠。音樂會的反應空前熱烈，我認識了很多來自不同地方的人，也產生了到香港發展的想法，這時候，我和初戀男友的思想已經完全背道而馳。只能說初戀男友以前沒有接觸過像我這樣的人，他的童年與音樂、藝術距離太遠了，很難去理解我。

當時我想，像他這樣白手興家的青年才俊，事業根基都在深圳，是不太可能去香港定居的。但我已經下定決心先放棄美國，到香港一闖，所以自然不可能再跟他在一起了。

在愛情上，我不喜歡勉強另一半來遷就自己，從來都是這樣想的。我也不喜歡他人為了我犧牲，反之也一樣。對於愛情，我只有這八個字：「兩情相悅，兩不相欠」。千萬不要在年輕不懂世事時放棄自我，互相追隨。我不喜歡成為別人的負累，同樣也不喜歡別人把這個負累交給我。

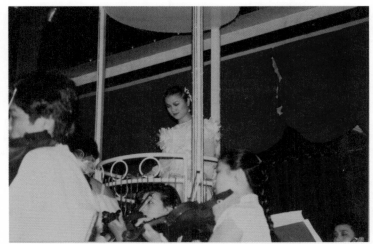

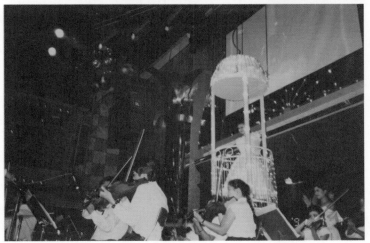

孫穎在深圳舉行首個演奏會，她精心編排曲目，以創新的方式表演，大獲好評。

話説回來，我的父母最終仍會尊重我的心意，團結一致配合我的腳步，這一點真是太珍貴了。我跟他們説自己到香港後，仍可以選擇到美國，不要一下子就去一個離他們那麼遠的地方。於是他們便想盡辦法幫我創造機會。老天眷顧，在我還不到二十歲時，就出現了去香港錄製唱片及長線發展的機會，實在太幸運了。

有高人說過，
當你真心想做一件事時，
全世界也會來幫你的。
所以，別想太多，做就對了。

困着我，
也改變不了我

年輕的時候，我以為堅持是永不動搖。現在才明白，堅持就是猶疑着、退縮着、心猿意馬着、一步三停着，繼續往前走。

像我這類人總是想到了就去做，邊做邊調適，絕不會有想法後還呆在原地不動。當時我瞞着初戀男友申請了往香港的單程證，一步步往目標邁進。可是，終於還是被他發現了，他說要撕掉我那得來不易的單程證，還把我反鎖在我們同住的家，整整三天不讓我出去。不過我表面上也只是很冷靜地說：「你撕吧。撕了，我再辦。」（我是天蠍座，他是雙子座。）

回想起來，其實那時候我也有點心慌意亂，所以打電話告訴媽媽，初戀男友把單程證拿走了。媽媽聽到後也很緊張，但她倒是先安慰我說暫時不要刺激男友，再看看吧。站在初戀男友的角度來看，比自己年輕六年的女友居然偷偷辦了單程證，我相信他也沒想過會遇上這種的情況，所以才會因為震驚（身邊的人都稱他為「鑽石王老五」），因而做出以上的不理智舉動。

三天後，他回來了，不但沒有撕掉我的證，還流下了眼淚。他說他問了好多人，只有一個人贊成他把單程證撕掉，所有人都說現在放我走，還能有一線機會，或者將來大家還能做朋友。所以他想了想，最終把單程證還給我（現在我才明白雙子座的特性，與我的 AB 血型異曲同工呢）。

只能說，當天蠍座決定要做一件事時，真的從不優柔寡斷。要不是被初戀男朋友偶然翻到那張單程證，以天蠍座的行事方式，應該會在離開以後才告訴他一切。甚麼都不要，只拿一點隨身用品便離開那幢別墅，然後再寄一封信給他，這才是我要的方式。

來到香港後，我像是飛出籠裏的鳥，但始終貫徹自己的個性，甚麼也不着急。風起雲湧的初戀就這樣告一段落，心裏縱然有一點失落，不過我那時的鬥志非常強，還寫了一首歌詞——《離開你以後》，收錄在我第一張由黎小田監製、也是唯一的歌唱專輯內。

過了一段漫長的時間後，我曾想過我們還能不能以朋友的身份相處。

因為工作關係，孫穎到過多個不同國家，她自言坐不定，永不言倦。

終於，有一次初戀男友來香港找我，他之前一直以為我因為找到了更有錢的男朋友而離開他，在香港的生活應該不錯。但事實上，那時我在半島酒店工作，每天坐地鐵上班，一直在自食其力，那天他坐在觀眾席上聽我彈琴，眼睛慢慢變紅。他跟我說他之前誤會了我，還買了很多地鐵儲值票給我（編按：在八達通發行前，地鐵提供不同面值的儲值卡給乘客使用），以示對我的支持。

我覺得自己在感情上是一個有潔癖的人，很理想化，哪怕那個理想有多難實現。

其實初戀男友對我很好，而且那段感情很純潔，雖然他有些感情經歷，但畢竟年紀還小，所以依然真心真摯。後來他一直沒有結婚，還跟我說：「以前我沒有那麼支持你的理想，現在想想自己可能是一個很笨的人，有個朋友曾提醒過我，他說你老婆（初戀男友老叫我做老婆）這種人，你應該讓她飛得更高。你現在送她出國，讓她去留學，你在後面做後盾，那她可能就不會離開你了。」

但初戀男友的性格是聽不進別人的建議的，也幸虧他沒聽吧，如果他聽了，我的壓力又大了。

只能說，一切都是注定的。

我並不希望生活全部都是陽光，
該經歷烏雲，也不要錯過。
就是要全都體驗過了，
才懂得春去秋來的意義。
迷後才能在夏日、冬雪中，活得更寫意。

獨立是
女人最美的光

活在這個時代的女生是幸福的，我
們擁有更多的選擇權，我們可以選
擇做自己！

其實我很早便知道自己要的愛情，跟很多人要的不太一樣。

那些年，我除了忙於演奏事業，不時也會出席一些品牌活動，遇上形形色色的人和事。在某個開幕典禮上，衣香鬢影，高官名流雲集，我表演鋼琴和琵琶，剛巧那天有朋友生日，因此待活動完結後，我們一行人便轉到一家會所慶祝。之後眼見有不少陌生面孔加入，我便起來和大家打個招呼，準備離開。

此時，一位香港社交界公認有型而花弗的男士彬彬有禮地過來挽留，我說這兩天有重要演出，要回去練琴。他馬上問：「何時？在何處？我要去捧場。」我微笑，有點敷衍道：「明晚（嘿，其實是五天後），在巴黎。」他認真地說：「我從未像今天這麼近距離地聽一個女孩子彈琴，我真的會去。」我保持微笑說歡迎，心裏卻絲毫也不相信。

此君在社交界很活躍，經常在不同的女伴陪同下出席各種場合。他向我要電話，我推卻因練琴不聽電話，沒有給他；他說要送我，我說：「謝謝不用，司機在等」。誰知道五天後巴黎的黃昏時間，我才剛走上台，居然看見他端坐在台下，向我微笑示意。

回港後，我把此事跟一個好友（聰明漂亮的知名主持人）分享，她瞪大眼睛說：「不會吧，他出了名要女孩子遷就，連女朋友在澳門行秀都不肯去，說會暈船。他去巴黎？而且是為了剛剛認識的人？他幾任女友（分別是香港小姐、演員和模特兒）都向

我傾訴過，說他從不會主動為女生付出。」

後來我再細想一下，要打聽我的正確行程、訂機票酒店、飛那麼遠、倒時差，還要弄個入場券，還真的挺多事需要準備的。好友當下問我是不是很感動？我有些驚訝，因為比起這種表面功夫，我更在意的是雙方在心靈上能否溝通，若大家有了默契，我也願意飛去巴黎看他。

「那你們有下文嗎？」好友問。「我和他聊了一會，喝了一杯東西就先走了。」閨蜜又瞪大眼睛說：「你腦子進水了嗎？很多女生求還求不來這種機會呢！」那又如何？他就不是我「那杯茶」。

你們看，同樣一個男人，遇見像我這樣忠於自己的天蠍座，他就願意付出，無怨無悔；但在那些忍不住慣他的女性面前，他就被慣成了「渣男」，天怒人怨。

像這樣的經歷彼時真是層出不窮。譬如我給電話時故意給錯最後三個數字，對方最後也能打過來；找男性好友扮演已婚關係，也未能嚇退對方等等的經歷，讓我在真實生活中，也好好體驗了岑凱倫、亦舒、依達、嚴沁、郭良蕙和三毛的魅力。

我深深相信，每個人來到這世上都有他（她）的使命，有千萬種不同的男人，也有萬千種不同的女人。為甚麼有些女人長相不美也能令人覺得很有魅力？因為她從容。為甚麼從容？因為她自信。為甚麼自信？因為她知道自己該做甚麼。

你問，女人該做甚麼？就做自己啊！做你擅長而喜歡的事，努力工作，敢於挑戰，自給自足。有底氣的女生不用等男人來養活，也不用刻意放狠話以示強大，真正的堅強是剛中帶柔、進退有道。

試問誰不喜歡這樣自信從容、順其自然的女生呢？嗯，也是有的，就是那些信心不足、眼界狹隘的男生吧。

生活中出現的種種不和諧音符，
皆因站的高度不同，
那又怎能祈求彼此看得到同一樣的風景？
高有高的寬廣、深遠與徹寒；
低有低的輕鬆，淺顯與俗樂，
完全不需要多餘的解釋與強求。

除法國外，孫穎到過多個國家表演，她喜歡把所有的美與優雅都拍進照片中，細細品味。

人來人往，
不來不去

誰沒有在愛情中糾結過呢？重要的
是，別糾結太久，留多點力氣來為自
己打拼，每天好好過。

説起來，廿多歲的時候，我的追求者非常多，青春無敵，這本是尋常事。不過，在我的年輕歲月裏，有頗長的時間都在糾結一件事——他們（追求者）為甚麼不注意並欣賞我的內涵呢？

　　可能因為我內心住了個男孩吧，不是一個傳統的女孩。

　　當然，我也愛漂亮，拍到美美的照片時也很高興，但卻不怎麼在意這些事。一直以來，我特別希望別人眼中的我是個有才華的人，但偏偏那時候正值桃花最多的年華，整天都有人要打電話給我，應付這個處理那個，短訊不斷。我沒有拒人於千里，只覺得並不太享受。

　　有時和男生吃一頓燭光晚餐，他送個花，話也不多説。大家想的東西都南轅北轍，即使我想談一些我願意談的事，他們也聽不懂。現在大家都説要找個「靈魂伴侶」，那時候我沒有想得那麼深，但事實是要找一個相對談得來的知音都很難。

　　後來我漸漸意識到，對方是希望你做他女朋友，而「女朋友」這個身份聽起來很好聽，但講得直白一點呢，就是想得到你，可能就這麼簡單。可是年輕的我一直不願意相信這個本質，拚命找很多理由：這些男人不會那麼低級，他們腦子裏肯定還有其他一點甚麼。所以，我也為此糾結了一段長時間。

　　當然，女生都希望能找到一個貼心的知音，最好能在各方面配得上自己，但又不用像愛因斯坦般高端。那時我在香港認識了很多不同的人，有做生意的，也有從事各種職業的專業人士，後來到新加坡發展，又認識了更多人。我不是沒有嘗試過與這些男士發展，但老實説，想一起吃第二頓飯的人已經不多，後來更覺得自己愈來愈找不到那個命定之人，思想上也做好了獨身的準備。

來香港不久，我便決定要自己開車，這源於和朋友們相約聚會後，某些男生總會提出要送我回家。但送抵之後，他便會馬上離去嗎？當然不會的。你送我回來，還想要在我家坐一會，後來覺得沒理由為此作多餘的應酬，耽誤自己的時間，所以便想自己考個車牌。如果找到了我欣賞的男人，也可由我載他呢。

考車牌時，一次就通過了。我的性格是蠻豪爽的，有時朋友聚會結束後，還會送一些男士回家。偶爾有些男士又意圖藉着大伙兒喝酒而灌醉我，好搞笑，他們都喝到差不多倒了，我還好好的。

我一直很努力地跟着內心聲音往前走，輕舞飛揚、步伐飛快，但愈走愈找不到，離自己想要的愛情也好像愈來愈遠了。

後來才知道，原來這一切都是為命定的幸福在排練。寧缺勿濫、真摯地等待。甚麼都不用急啊，走好自己該走的路，就好。

一個人生活中的快樂與巨變，
都與世間 99.9999% 的人毫無關係；
所以只要珍惜好友、握住快樂、
放淡自我、尊重生命，
自然就會迎來寵辱不驚、
笑看雲捲雲舒的美妙人生。

已故名畫家黃永玉欣賞孫穎的才情，特別送贈親筆畫像一幅，意態動人。

關 於 事業

沒有一步腳印，
會白走過。

3.

2017 年，孫穎全心投入籌辦「照亮你生命‧世紀音樂盛宴」慈善演奏會，以音樂潤澤人心。

如果深圳眞是農村，
那就去香港吧！

如果我一直留在家鄉南京，可能就是
唸完藝術學院，再找一份教學的工
作，走着很多人的道路。但那不是我
要的，在同齡人還在唸書的時候，我
已急不及待要飛出去了。

很多人都説性格決定命運，我絕對認同。像我這個自小已「不聽話」的女生，離家往外闖，應該是命中注定的事。

十多歲的時候，因為叔叔在深圳一個樂隊工作，讓我有機會南下到廣東這個地方，感受經濟特區的繁華與多彩，以及無限的可能性。

於是，我順理成章地在叔叔工作的樂隊中演奏，薪金很不錯，比內地高很多。記得那時媽媽剛好要做一個手術，我特地買了很多營養品給她；家裏換新房子時，我運了一火車漂亮的皮傢具回南京，甚至把家裏的畫都配好，還親身飛回南京佈置一番，想讓媽媽在康復回家時，一開門便看到一個煥然一新的家。

當同齡的人都還在讀書時，我便開始為家裏籌謀，我非常享受這些事情。其實父母從來沒有要求過甚麼，他們都是非常安份的人，我為家裏做的一切，都是源於自小看了太多小説，將自身代入各種角色的一種滿足，就是純粹地覺得開心。

在深圳演奏時，我就一直在想着該去哪裏發展自己的音樂生涯，最初是打算到美國唸書，所以跟當地兩所音樂學院有書信往來，準備要選定一間來進修。當我來香港之後，從這裏快速的節奏中感受到不一樣的視野，又覺得可以不用急着到美國去，不如先在香港好好站穩陣腳。

1992 年 3 月，我第一次到羅湖橋迎接回鄉的香港友人後，心裏一直想着橋的另一面究竟是甚麼樣子？為甚麼人們都從香港帶回那麼多花花綠綠的東西？那時住在香港的親友都會自然而然

地説深圳是農村，我想，明明深圳已經這麼先進了，但在他們眼中還只是個農村，那到底香港是有多漂亮啊？我在腦中也產生了很多想像的畫面。

如同小時候第一次看到姊姊從日本回來，打開那個放滿異國手信的行李箱，猶如打開了潘朵拉的盒子一樣。我決定要去感受那個截然不同的世界，所以我一門心思想要搬到香港生活，於是立馬與爸媽商量，全家一起幫我想辦法。

1993 年，我終於可以來到香港了，可以說是第一代的中國藝術人才輸出個案。

香港這個地方非常好，與深圳只是一河之隔，卻讓人有種完全是另一個世界的感覺，那種自由奔放、華洋雜處，非常有吸引力。

我在深圳認識了不少香港人，從十幾歲的少年到六、七十歲的老人家都很關心我，他們説如果我要來香港的話，他們可以幫忙。現在回想起來，不能説他們一定懷着某種目的，但不得不承認的是，他們肯定不是因為欣賞我的內涵而主動提出這樣的「幫忙」。

我是一個蠻善於交朋友的人，很願意與各種人士閑聊，但其實在我心裏有一個很清晰的方向——那是旁人不能撼動的。記得有些朋友愛送卡片給我，説要帶我到香港沙灘看星星，我收過很多這樣的卡片，就跟現在常在抖音裏出現的「我要帶你去浪漫的土耳其」的夢幻感覺差不多。

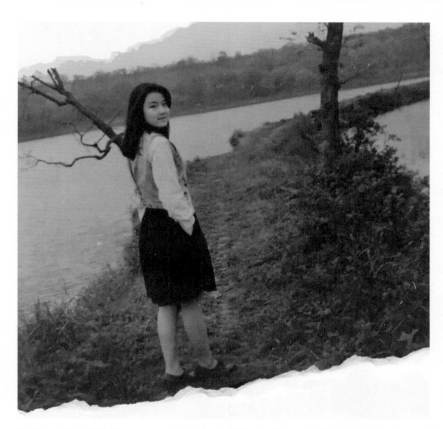

準備飛到香港的前一天，孫穎在南京前湖（孫稱之為夢湖）留影，臉上猶帶稚氣。

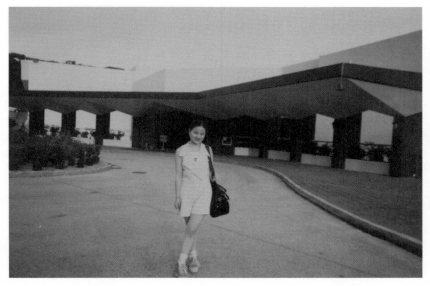

孫穎初到香港，最愛四處探索，自言在這個大城市中，感覺如魚得水。

大概到了快三十歲時，這些人都漸漸消失了。雖然我是個有想法的女生，但在他們眼中，可能就只是個會彈琴的年輕女生。

　　在那段歲月中，我特別不喜歡別人只誇獎我漂亮，甚至覺得這是一種侮辱。那時候我很着急，很想證明我是有其他優點的。到現在回頭細味人生，會發現那只是自己的執念。坦白説，一個豆蔻年華的女生，只要不醜，自然會有很多人想接近你、跟你聊聊天。

　　初到香港時，很多人説要請我吃飯，要帶我去這裏去那裏，當時我抱着「那就去感受一下」的心態，其中有一位在深圳認識的、著名演員的哥哥，他着我到香港時一定要聯繫他。當我到香港後，他就真的帶我上山頂兜風，又把我帶到金鐘太古廣場，説一定要送我一份見面禮，叫我挑一樣東西。但當下我只覺得無功不受祿，自己只是初來乍到，想跟香港的朋友們聯繫一下，大家請我吃一頓飯已經很好了，實在不想收這個禮物。

　　不過當時的我比較溫柔，好像是後來才愈來愈直接的（笑），所以沒有立即拒絕，就在那裏到處逛，最後給我看到一家可愛的店，不是甚麼大品牌，在那裏可以找到一百塊一件的牛仔上衣。

　　這個朋友看到之後很驚訝，他後來跟我説過很多次：一般從內地來的女生不會像我這樣，他和朋友們接觸到的內地女生，在挑禮物時都是挑最貴的。其實我也並非表示清高，只是心中很不滿意，為甚麼平白無故我要收你的禮物？

或許當時的我表達得太含蓄了，才惹人誤會吧。

過了一段時間，跟各種各樣的人都聊過後，我得到的訊息是，他們在音樂上好像都給不出甚麼意見，即使是大老闆或富二代也一樣。

後來跟第一個請我演出的唱片公司高層人士探討，當時我覺得僅僅靠出唱片有點不太靠譜，因為香港是那種流行音樂很發達的地方，但其他類型的音樂並沒有很大的發展空間，像我的中西合璧想法、古典與流行之間的創新，誰也說不出個所以然，縱然是業界很有聲望的人士。

人啊，還是要靠自己的。

緣起
半島

所謂青春，指的並不是人生的某個階段，而是一種心態。卓越的創造力、堅強的意志、艷陽般的熱情、毫不退讓的進取心，以及捨棄安逸的冒險心，這就是青春心態的表徵。

我做事喜歡有準備，到香港前已儲了些積蓄，所以剛到香港時，心中並不太着急，只想好好感受一下這個美如天上明珠的國際大都市。

在深圳時，有些朋友提議我到香港後，可以嘗試考進香港中樂團或其他大型樂團，但當我看過中樂團的演出後，便心知那不是我想待的地方。聽說當時的中樂團首席樂手收入還挺高的，每個月可以有六萬塊，普通的也有三、四萬塊。這個收入是內地的專業團體無法達到的水平，所以大家都非常渴望可以考進中樂團。

我很確定那不是我想走的路，那就必須開闢另一條路。幸運地，不用等到秋去春來，機會說來便來了。

有天下午，我與兩位香港朋友到半島酒店喝茶聊天，那裏本來有一位菲律賓鋼琴手在此悠悠演奏，但當天他剛巧生病告假，感覺少了份雅意。朋友見狀，興致一來，便跟駐場的外籍音樂總監說我的鋼琴造詣很厲害，可否讓我即場演奏一曲？想不到那個音樂總監聽罷，隨即送來一杯酒，還點了一堆歌。

接着，我便隨心彈了兩首貝多芬和蕭邦的樂曲，音樂總監很欣賞，但是不太滿足，於是又問我懂不懂彈英文歌，然後說了一堆英文歌名。

我心想機會來得正好，因為我在深圳的時候就彈過幾千首中、英文歌，他點的所有歌，我都會彈。那一幕就像拍電影一樣，本是來喝茶的我，突然坐在半島酒店那塊麗的三角琴前，彈

了一首又一首的樂曲，太神奇了。

香港，就是一個甚麼都有可能發生的地方。

音樂總監在聽我彈琴時，一直驚嘆：「Funny！Amazing！」還問道：「你現在有空嗎？」，我回答說現在我很有空啊。

他隨即問我能不能每個星期來四個晚上，彈兩節琴，每節四十五分鐘，但他跟我說抱歉，表示試用期間只能給我每月三萬塊的工資，過了試用期才考慮加薪。兩個香港朋友聽到後都驚呆了，因為他們聘用有五年資歷的秘書，基本工資才八千塊而已。

這就是香港的魅力，而且對我來說，這樣彈彈琴很輕鬆，就像是日常練琴一樣。那時候也有朋友問我，在酒店彈琴會不會離我的理想太遠？但我倒是沒有這個想法，半島酒店那麼漂亮，現場還有弦樂配合，一切都非常新鮮，我覺得自己就像一塊海綿，只想盡情吸收接踵而來的新鮮驚喜。

兩、三年後，我買了車，開始存錢買房。當時除了半島酒店，我也會到喜來登酒店、九龍塘會所等地方彈琴，遇上不少名人雅士，獲益良多。那時我白天都在學習，還在想着應否到美國唸書，然後又學廣東話、考駕照、找房子、租房子，忙得不亦樂乎。

這時候我覺得自己已經可以在香港立足了，接下來便要謀求下一步，我就是這樣一步一步跟理想與內心對話，尋找一種夢幻與現實生活的平衡。

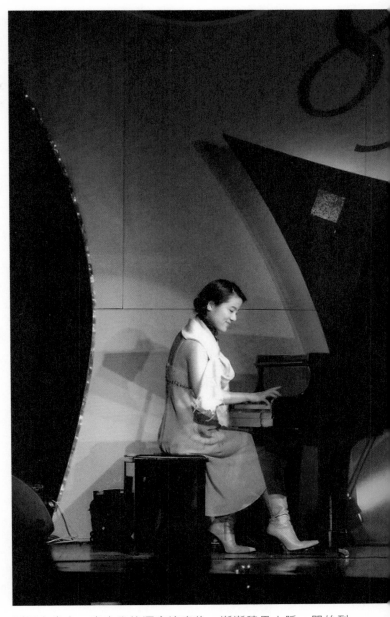

孫穎在半島、喜來登等酒店演奏後，漸漸積累人脈，開始到
電視台及各大活動表演。

每當靜看維港夜景，感嘆星光如此燦爛之時，我就會想起媽媽的話：只要掌握一技之長，便能在任何地方立足；沒有任何一步的日常積累，會白白浪費掉。

　　別教人小看你年輕或其他的種種，走出去就對了。

賺十萬很高興，
賺八千也沒在怕

進半島酒店喝杯茶，收穫來港後第一
份工作；走過九龍塘街頭，抬頭看到
「華娛電視」的招聘廣告，就成為電
視主持人。

在我生命中，有很多特別的緣分。

可能因為我喜歡嘗試，總覺得沒甚麼是不可以試的。試想想，當你來到一家大飯店，只點些平日習慣吃的東西，連加個新菜式也不願意，那就注定不能嚐到意料之外的美味。

香港就是一間最繽紛的「大飯店」，我在幾間大酒店和會所演奏了兩、三年後，某天偶然路經九龍塘沙福道華娛電視台時，看到它掛出大大的廣告牌招聘操流利普通話兼懂粵語的主持人。我立時心動，果斷應徵，感覺這工作應該挺有意思的。

幸運地，雙方一拍即合，我就這樣成為了電視節目主持人，還認識了老闆蔡和平、「肥姐」沈殿霞、盧海鵬、黎小田，以及往後帶我到新加坡發展的經理人林益民。最後我在華娛只待了三個月，但收穫良多。

哈哈，現在回想起來，我當時最不該的，可能是在面試時，說自己不在乎錢。結果那時跟我一起新入職的四、五個女孩在試用期的起薪都有一萬塊，而我呢？只有八千塊。

事實上，那幾個女孩子跟我一樣都有內地背景，但已在香港定居數年，土生土長的香港人很難把國語說得像我們這樣好。不過只因為我多說了一句表達我的情懷，便即時掉了兩千塊，這就是理想與現實的碰撞。幸好當時有一定的積蓄，並不缺錢，便覺得可以一試。

在這三個月中，我感受到一個人抵三個人用的艱辛，最初他們派了一個美食節目給我，我由寫稿、跟餐廳接洽、化妝、弄頭

1998 年，孫穎開始赴新加坡發展，那時她已完全融入香港，但天生愛冒險的她決定迎接新挑戰。

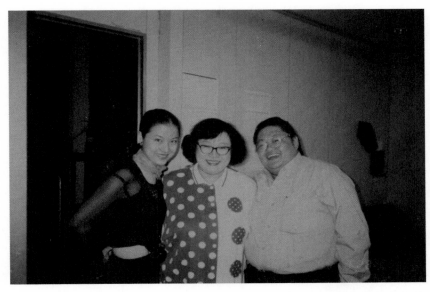

孫穎加入華娛電視短短三個月，認識了「肥肥」沈殿霞和新加坡著名主持人林益民。

髮、主持全都一腳踢，只有一個 PA（助導）會幫一點小忙。後來，公司發現我會彈琴，就經常把我叫到不同的節目，像肥姐主持的、如《歡樂今宵》般的綜藝節目，我也全部得上。

其實我不太想從早到晚都要上通告，星期六、日還要穿得漂漂亮亮地出席活動，這根本沒辦法兼顧其他工作，所以酒店彈琴的事差不多全停了，只有一家沒停。我漸漸發覺這樣不行，要不就全情投入到主持工作好了，所以我跟最初聘請我的導演說，能不能把月薪提到八萬塊，那我就把全部節目都拿來做！

那時候導演跟我說，等我紅了，拍廣告或接外面的工作就會有八萬了，公司現在給不了八萬月薪，但可以提升到一萬基本月薪，簽約三年。我考慮過後，覺得這並不是我想要的，所以決定不簽了。內心是挺難過的，有點捨不得，還抱着琵琶準備彈奏一曲跟大家告別。

結果，第二天肥姐便叫我出去吃飯，記得座上還有她女兒小欣宜、大哥鄧光榮和來自新加坡的林益民，他們問我為甚麼不做了？我就說不想一簽約便簽三年那麼久，而且月薪一萬也太低了。

想不到林先生說他非常喜歡音樂，自嘆小時候學過小提琴，但沒有堅持下去，雖然長大後成為新加坡最紅的喜劇演唱和綜藝主持人，卻一直沒有放棄他的音樂夢。他很欣賞我的才華，問我有沒有興趣到新加坡發展，說那邊很少像我這樣有才華的女孩子。肥姐在一旁也說起新加坡的情況，因為她經常在加拿大和新加坡兩邊走動。

命運總是在關上一扇門時，又為我開了另一扇門。

聽到林先生的提議後，恍如靈光一閃，挺令人興奮和期待的。第一，我沒去過新加坡；第二，有一個引路人帶領，跟獨自去摸索並不一樣。

回想起來，非常感恩遇上「華娛電視」，在三個月的節目主持試用期中，我的廣東話突飛猛進。我來港後，一直都與香港人保持很多來往，在製作節目時也可以用廣東話跟不同的人溝通，有機會練習標準的港式廣東話。當我密集式接通告的同時，又迫着我更常說廣東話，所以進步神速。

還是那句老生常談，沒有一步腳印會白白走過。

因着「華娛電視」而認識到林先生，他把其音樂夢投射在我身上，不是只想為了跟我分成，他十分懂得資源整合，從他的身上，我能感受到他對音樂人的尊重。之後，林先生很快便邀請我到新加坡表演，無論是交通和住宿都安排最好的給我，當地觀眾的反應也十分熱烈。他還為我接廣告與綜藝節目，讓我的滿足感和收入也因此大大提升。

這一切令我的信心更堅定，果然是「塞翁失馬，焉知非福」。

跟自己的心去走，
不懼怕烏雲時光，
總有路在前頭。

原來不是
新加坡

在新加坡發展的日子，讓我初嚐當大
明星的感覺。走在大街上，很多人會
找我簽名合照，也賺到了第一桶金。
只是，這真的是我一直想過下去的生
活嗎？

相對於在酒店彈琴或在電視上客串演奏，到了新加坡後，觀眾基本上是專門來看我表演的。我走的不是純古典路線，也會加入現代元素，沒想到居然大受歡迎，忽然便紅了起來。那時新加坡沒有太多娛樂，也沒有太多明星名人，因此我得到了很多機會，既在當地的《聯合早報》寫專欄，又參與了不少黃金時段的節目演出，甚至與世界名廚甄文達合作，他一邊煮食，我一邊以琵琶演奏《十面埋伏》，以緊迫的節奏，帶出做菜的刺激感。

後來，我還與小提琴家陳美、日本鋼琴美人西村由紀江一起到新加坡總統府表演，在馬來西亞及台灣也經常看到我的身影，開啟了一個全新的世界。

那時候，當我走在新加坡最繁華的烏節路上，就會有很多人大喊「Samantha」（編按：孫穎的洋名），跟我索取簽名和合照，是一種平步青雲的感覺。不過，那時的我，仍有過不去的坎。

新加坡當時出現了「小龍女事件」，全國上下鬧得沸沸揚揚。這位來自中國的「小龍女」嫁給了一位新加坡富商，後來因離婚鬧上法庭，向前夫索取鉅額贍養費。當時的社會輿論都把矛頭指向中國「小龍女」，指她一跳「龍門」，升價百倍。

適逢那時我請爸媽從南京來新加坡遊玩，又隨我到不同媒體做訪問，所以經理人特別叮囑我們不要提到自己來自南京，就說是來自香港便可以了，以免無辜受牽連。但爸爸媽媽是個老實人，生活向來簡單，一時間腦子轉不過來，便跟記者說我們的家鄉是南京。

當時我勃然大怒，忍不住嗆：「你們那麼喜歡說南京，你們不如回南京吧！」雖然我是一個孝順女，但必須承認，我也有脾氣暴躁、狂風暴雨那一面。

當然這完全不是我的本意，我只是害怕流言蜚語會抹殺自己付出的努力。

全世界都說「小龍女」不好，但我是她嗎？我明明不是啊，我就是我。現在看來，那時候的我，還未有足夠的閱歷去抵禦這些難以避開的惡意，內心不夠強大，才會亂了方寸。

自信，真的是靠一步一步積累而來。現在再聽到任何流言蜚語，我也會視作等閒，一笑置之。

事實上，爸媽說的話並沒為我造成任何負面影響，經理人仍願意與我續約，條件很不錯，政府還向我頒發「榮譽 PR」，可以考慮在獅城發展並居留，倒是我開始思考到底要不要長留新加坡？

在萬千寵愛的日子裏，我心中仍時有失落與孤單的感覺，縱然有很多當地朋友的邀約，但我就連出去吃頓飯也欠缺興致，寧願在住所翻翻書聽聽歌。新加坡這個地方很完美了，但我就是特別思念香港，特別想回去。我也不知道是因為甚麼，可能覺得生活太平淡了吧。

直到參與籌辦香港的千禧音樂活動後，我立下心重新出發，回歸香港。

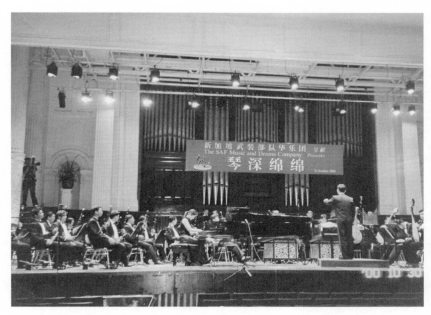

孫穎在新加坡發展順利，演出邀約不斷，曾到總統府演奏，並為報紙撰寫
專欄。

努力過好每一天，用心經營親情、愛情，以
及最重要的自己。

有一天，你會愈來愈發現，
最強的後盾不假外求，從來就是自己。

我是 24 小時的
HR +PR

我喜歡向高難度挑戰，亦知道怎樣把
握每個機會，不會讓它們擦身而過。
但這些都是我第一天便懂嗎？當然不
是。只要拿出勇氣，邊走邊想，有錯
即調，失敗的機會其實會比想像中少
得多。

人在任何階段，都必須清楚心之所向，誠實面對自己。我們的心不會騙人，評估形勢，順心而行，上天總會給予我們意想不到的驚喜。

在香港協助籌劃千禧大型音樂活動後，我發現自己很喜歡與團隊合作的感覺，一般人覺得難以處理、很麻煩的事情，我反而很喜歡去做，亦做得不錯，還收穫了不少愉悦感，埋下了日後成為各種音樂活動策劃人的種子。

回港之後，我隨即收到不同活動的邀約，又為《明報月刊》寫專欄和出書，忙得不可開交。那時候仍會來回新加坡演奏、拍劇，也有上過「華娛電視」的節目，只是把生活重心重新放在香港。

2002 年，我再遇老師，一起籌劃音樂會。2005 年，我首次踏足紐約林肯中心表演；2011 年，我和老師帶着三百名學生琴童登上維也納金色大廳。從前的我，哪想到自己有一天會帶着整個製作團隊，跨越半個地球完成一個又一個項目，每一步走過的路都是奠基石與里程碑。

在籌辦大型表演時，當那麼多國際級藝術家聚首一堂，我基本上都能準確地知道他們需要甚麼，這才能向「專業水準」四個字愈邁愈近。

有些人以為只要搬出像老師這樣很有名氣的人，就可以輕輕鬆鬆地成事。其實這種想法是絕對沒法長久做下去的，我敢說如此產生的「作品」，百分之一千不會亮眼，只會丟人現眼。如何

將事情做得高雅有品味，品控把關實在非常重要。

　　每次籌辦活動的過程就像把一盤散沙，一粒一粒地放回最適當的位置，不畏艱辛，逐個擊破困難，拿出披荊斬棘的心態，才可以成事。

　　首先要有好的創意、可行性，再籌集資金，待整個計劃有了一個雛形後，再與老師商討落實。老師就像一座精神燈塔，而我就是個總舵手，帶領着眾多小船向着燈塔前行。籌備過程環環緊扣，所以我慢慢開始研究不同人的星座、性格，務求每個環節都由最適合的人負責，並做到簡而精。

　　好像在去年六月時，我和老師帶着一些優秀的學生到莫斯科表演，我們精幹的籌辦團隊主要就由三個人組成。他們都身經百戰，早就跟我和老師有了深刻的默契，即使遇上突如其來的問題也可以快速應變，處變不驚。

　　事實上，在籌辦活動時遇上狀況是平常事，像莫斯科國立柴可夫斯基音樂學院演奏廳負責人看過我們一早預備好的演奏曲目後表示：在他們這個殿堂級音樂廳，不適宜彈《東方之珠》此類的時代曲。如果我們不改曲目，將不能在音樂廳演出。

　　面對這些打擊，我這個 AB 血型的人（對，我除了研究星座，也研究血型）只思考了一秒，腦中便出現了另一種聲音：嗯，不論在香港或維也納，只要付錢便可以租廳，果然俄羅斯就是音樂強國啊！我立時便可以在一堆意外中，找到那一點亮光。當心態平和後，事情就可迎刃而解。原本彈《東方之珠》的琴童

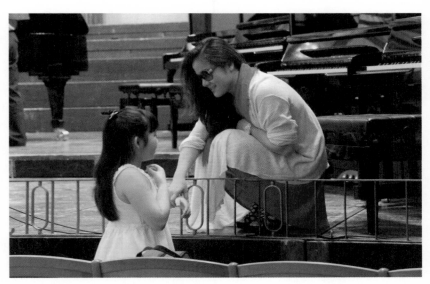

孫穎和劉詩昆帶領一眾學生琴童到維也納金色大廳表演，上台之前，孫穎拉着小女孩的手，鼓勵一番。如今這位小女孩已考上了耶魯大學。

忽然無法成行，這首樂曲最終由老師親自彈奏。由於演出的日子是七月一日，所以由我彈奏《我和我的祖國》，老師演奏《東方之珠》，其他都是純古典曲目。有賴於老師在俄羅斯的音樂地位超高，他彈甚麼都可以，於是節目單便順利通過。我們站在巨人的肩膀上籌備各種事宜，必須淡定面對一切突變。

從前我以為人人皆會如此，後來才發現擁有我這種特質的人，原來不多。因此我更要好好善用這一點，現在的角色就是個內外大總管、救火隊長，更準確地説，是個「24 小時 HR+PR」！

一個人的力量有限，不可能包辦所有事，我必須不斷找到對的人，在對的崗位做對的事。當整個活動成形之後，我就化身為旁觀者，四處走動，留意出現了甚麼問題。我不喜歡只站在 C 位拍照，反而喜歡親身視察，化解所有迎面而來的挑戰。

只能説一切都是性格使然，我每次表演都要求完美，但時間一久，便覺得常常要穿高跟鞋、打扮得美美的上台，很是麻煩。誰要一直站在珠穆朗瑪峰頂上吹風啊？

我對鮮花與掌聲的興趣只有很少，很多事，經歷過、享受過已足矣。

任何盛名，終有落幕一日。
享受過程，不管它是一日，
　　　　還是一萬日。

以音樂
照亮人心

回想起來，即使我那麼愛玩，父親
需要迫我練琴的日子其實並不多，
後來都是我主動去練的，因為太想
跟姊姊一樣去日本表演了。來到今
天，我最希望能引導小孩找到這種
內驅動力，點燃熱愛，讓音樂陪伴
自己一生。

2017 年，我和老師精心籌辦的「照亮你生命．世紀音樂盛宴」慈善演奏會圓滿結束後，從傳媒報道中看到嘉賓好友語帶激動地表示，很欣賞我們做很多事並不是只為了自己，而是希望很多代的人都能從音樂藝術中得到啟發，並因此而受益，知道世界還可以更美好。

「孫穎為古典音樂開多了很多扇窗。」實在很感謝文學大師好朋友的讚賞，亦被這段話感動了，因為這確實是我和老師一直堅持去做的事。我們希望有更多人能夠從音樂藝術中，感受到那種從心而發的喜悅，與心靈常葆一條健康道路通暢的溝通之路，我也領略到努力堅持的意義。

我相信每個小孩都是特別的個體，自帶優勝之處，父母只需要從旁引導他們找到其內驅動力，走向可以散發光芒的道路，便功德圓滿。

只是這容易嗎？當然不容易。因為很多家長就是問題製造者，常常做錯決定，最後就要為自己的價值觀買單，苦了小孩。太多家長自以為自己甚麼都是對的，從來沒有認真觀察過天天相見的子女。很多人在當上父母後，便恍如一座大山，雷也打不動，高高在上。明明子女的失望與憂傷顯而易見，但他們依然可以無動於衷。

而我呢，倒是喜歡慢慢觀察小孩，心中想着：嗯，我們還不是太熟悉，你讓我多看看你吧。因材施教，永遠都是最重要的。

如果說那些專橫的家長是「單行道」，那我的思維方式便是

2017 年，孫穎傾力籌辦「照亮你生命・世紀音樂盛宴」慈善演奏會，並親身上台表演。

「立交橋」。在我眼中，通往光明的道路豈會只有一條？人生就是要邊走邊看，我也會時刻想着若此路不通，該走哪條路止損逃走。唯有根據小孩的性格與天賦，引領他們找出自己的喜好，方能真心愛上音樂，療癒一生。

像我現在已很少公開演奏，但仍然會在下雨時，忽爾想彈上一首憂傷的夜曲；與家人朋友歡聚時，興奮地彈奏歡快的曲調。隨興地抒發，是保持心靈健康的良藥，是精神與靈魂的提升。

音樂藝術教育是一條漫漫長路，投入的精神與金錢有時無法計算，我們旗下的項目也不是每一個都會有回報。

有一次看到鄭志剛先生（編按：新世界發展有限公司行政總裁）在訪問中坦言，不是每個生意項目都必須賺錢，有時就用 A 項目賺到的利潤去補貼不賺錢的 B 項目。對啊，我們一直也是這樣做的。

不過我必須要監控所有項目的收支總數，如果一直是虧本的，那又怎能走更遠的路？

音樂本是一種充滿愛與熱情的流動，在往後的日子裏，我衷心希望更多人能感受到當中的美好，支持愛樂人。

說法永遠不一，愛樂者一如既往。

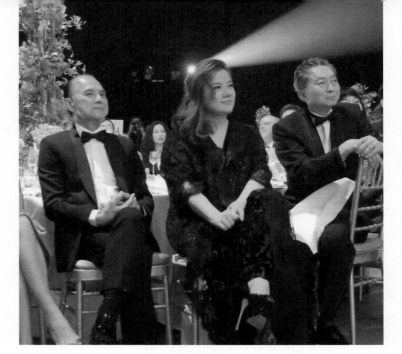

前日本首相鳩山由紀夫（右）和知名鞋履品牌創辦人兼設計師 Jimmy Choo（左）是孫穎和劉詩昆的好友、慈善演奏會的特別嘉賓，他們跟孫穎一樣熱愛音樂藝術，希望將這份精神傳承下去。

孫穎邀請英國知名古典男聲組合 Blake 在「照亮你生命・世紀音樂盛宴」慈善演奏會上獻唱，在傳統的樂器演奏上，加入更多元素。

關於智因

孫穎和劉詩昆除了同樣醉心音樂藝術，
兩人還喜歡結伴周遊列國，攜手踏遍大半個地球。

重要的是，
妳的他在生活中
是一個怎樣的人。

鋼琴不是「必需品」，
人品才是

意義非凡的事，總是碰巧發生的。只
有不重要的事，才有周全的計劃。就
像我的愛情。

第一次遇上老師，是在 2001 年 1 月底。在一個人來人往的下午，我迎來了一個將共度餘生的人。

那天我擔任《明報》慶典活動的表演嘉賓，演奏鋼琴與琵琶，父母和當時的男友 K 先生也特地到場支持。父親早在嘉賓席上就看到了鶴立雞群的老師，他一臉驚喜，悄悄告訴我，他在大學時代最崇拜的偶像就是劉詩昆。

誰知老師待我表演完畢後，竟走過來我們這邊作自我介紹：「你們好，我叫劉詩昆，詩歌的詩，昆明的昆。我也是彈鋼琴的，因為我從未見過既彈鋼琴又彈琵琶的人⋯⋯」

我那時驚訝不已，心想很多只是略有小成的人，已鼻孔朝天，一副不可一世的嘴臉，但名滿天下的大師卻謙和至此，實在超出想像。自這次深刻的初遇後，我和老師大概有一年多時間沒碰過面，之後又有一段很長的時間保持亦師亦友的關係，所以至今我仍習慣稱他為「老師」，而最終決定廝守到老，又是很久之後的故事了。

兩個人從相遇到相知，中間其實有很多你意想不到的小點，然後慢慢連成一條再也分不開的紅線。

為何我會對彈鋼琴的男人有那麼強烈的感覺呢？不熟悉我的人，都會以為我是被作曲家父親影響，或仰慕求學時期碰到的鋼琴家，但其實我是被李察基爾（Richard Gere）那個外表帥氣而本性善良的角色所影響（編按：李察基爾在知名電影《風月俏佳人》中，深夜以彈鋼琴抒發心情）。

沒錯，我就是喜歡氣宇軒昂、懂彈琴的高大有型男人，至今也沒改變過（笑）。

記得在遇上老師之前，大約是 1997 年，我認識了一位知名音樂家。剛開始時，彼此也覺得真是三生有幸能認識對方，大家有共同的音樂背景，也有各自值得欣賞的成就。但那個相合的感覺就如煙花一樣，一閃即逝，後來才發覺彼此的道德觀與價值觀存在極大差異，不可能走在一起。

後來想想，那段短暫的「鋼琴之戀」，如同在為我和老師這段真摯的感情進行前期排練。

這次經驗讓我更加感受到一位音樂家除了能在台上彈出撫慰人心的篇章，他在真實生活中是一個怎樣的人，才是最重要的。假如說，兩個人的觀念是截然相反的話，那種反差的感覺，比起不會彈琴還要糟糕。曾有記者在漫天流言下問我會怎樣形容自己的感情生活？我的答案是「心想事成，所以倍加珍惜。」這答案至今未變。

鋼琴家不會一輩子抱着鋼琴過活的，合上琴蓋，唯有胸懷坦蕩、善良如一的人才能真正觸動心中的和弦，同行一生。

人格魅力之美，
乃人生最為持久的美，
它會慢慢滲透進人的
思維、血液、骨髓……
終達至靈魂。

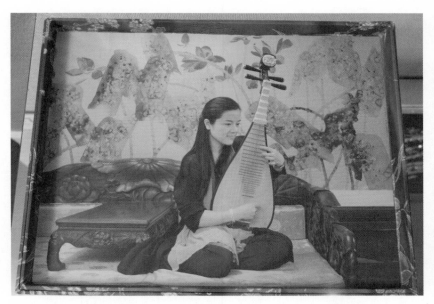

孫穎從小學習鋼琴與琵琶，懂事之後便希望另一半是個帥氣又懂彈琴的
人，但始終覺得人品才是最重要。

輕於名利，
重於懂得

「懂得」是多麼珍貴的禮物，勝過金

山銀山。

一段理想的感情，定是兩情相悅、同頻共振。若彼此在關係中得不到明白與理解，那兩個人的生活，將會比一個人更加寂寞。

　　要知道一個人再喜歡你再愛你，也不一定完全懂你。曾經有很多未婚或已婚的朋友都告訴過我，這太難了，勸我找個疼自己的人就好。但我偏不要，若沒能找到，寧可單身一輩子。所以在一段很長的時間中，我都是個不婚主義者，是老師改變了我。

　　很記得有次與老師聊天，天南地北甚麼都聊，而他忽然淡淡地說了句：「你從小就被人家看得特別重，而你自己卻根本沒看得重。」聽到老師這番話，我差點熱淚盈眶，就好像被擊中了一樣！

　　真的，我覺得古典音樂是一口井，寧做大地上的小爬蟲，也不要只在井裏稱王稱霸。這都是個性使然吧，我不太能重複地、永遠在一件事中前行，那會令我困頓枯萎。原來我一路走來，就是想要這句話。更想不到的是，老師作為古典音樂界中的王者，居然也能理解我的感受。

　　因為有老師這樣的一個精神燈塔，讓我看到真正的尊重，這可不是每個人都懂的。

　　在我們認識初期，有幸得到老師指點，那時已覺得他虛懷若谷，從不以大師自居。上課時，我都是很大膽地跟他說不喜歡練琴，有些曲子很簡單，我甚至想到台上時才即場發揮，又不諱言地說有時喝一杯威士忌才上台，比自己在家裏不停練習更好。當

時我覺得這些話可能會受到老師的批評，他或者會覺得我這個人很不懂事，但我真的不想騙他。

誰料到老師從沒說過我一句，他對我這個叛逆學生是如此的寬容，一直耐心地引導。所以，我們從第一天開始，就是以真誠相待，而大家也能接納彼此，這樣真的太難得了。

就像一直以來有很多人說，要不是有「鋼琴公主」這個形象或外觀，便不會有那麼多人找我表演。那時候總覺得在這樣一個社會中，不會有人真正地去了解我，我也不會得到自己心中真正想要的那種尊重。直到後來才發覺，這也是一種執念。

哈，還好當時固執歸固執，也不忘在青春正好時，留下倩影。

其實，有甚麼好介意呢？人生是自己的。

人生只要有一個懂你的人，
一切都閃亮了。

劉詩昆少年成名，後
歷經苦難，仍屹立不
倒，才情與意志同樣
驚人。

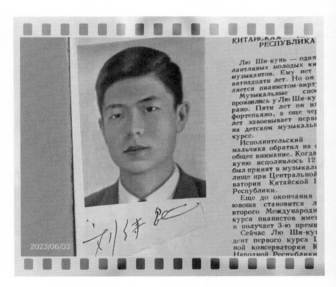

孫穎與劉詩昆的早期合
照，那時還沒想到彼此
會是牽手一生的人。

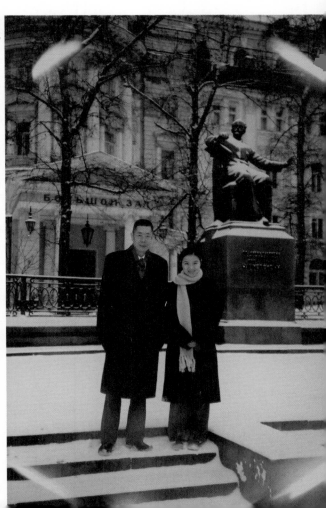

誰也不可給我加標點，
除了他

在我的世界，傳統也可以由自己去定

義。甚麼是最美好的愛情？不是由其

他人來告訴你，而是自己說了算！

兩個人的相處，是由一件又一件小事交織而成，慢慢才會了解到最適合彼此的關係是甚麼。為甚麼這個人可以，而那個人不行呢？相信只有自己才最清楚答案。

有一次，老師無意中看到我寫在小本子上的隨筆，他認真地細讀了一會，輕輕問了句：「為甚麼都沒有加標點符號，你是忘記了嗎？」我就回他：「想加便加，不想加便不加，沒甚麼的。」在我心裏就覺得誰規定必須要寫標點符號的？頓號、破折號、句號、逗號……這些我都知道，但我也可以由自己決定用不用啊。

老師聽了後沒作聲，也沒爭拗，只是不知從哪裏變了一支筆出來，在我那段隨筆上認真地一筆一筆加上標點符號。我呆了半晌，突然覺得這世界上，怎麼會有這樣的一個男人？

他明明是一位國際級的鋼琴大師，見盡各國元首權貴，經歷過無數風浪起跌，此刻見到我閒時寫的隨筆，竟認真地親手加上一個又一個標點符號，動作是如此自然，眼神坦率而真誠。

老實說，若是其他人要在我的隨筆上加點甚麼，一律敬謝不敏。哪管你是甚麼大企業家，甚至是我爸媽，任何人也不可以。但老師加呢，我卻覺得可以，很有趣的，他就好像開啟了一扇門，讓我見到他，也看到了自己。

這件事讓我釐清了一些擇偶要求，人品當然是最重要，然後一定要有讓我欣賞與尊敬的地方，否則誰也不能動我的東西，甚或介入我的生活。老師的定位就如蕭邦、李斯特，擁有超凡的音樂天賦與實力，令人心折。但有時候我也會問自己，這個尊敬有多重要呢？如果他只有一米六，那麼這個尊敬可能又不足以「支

撐」了。然後，吸煙的一定不行；規管我的也不用想，都說我極愛自由了。

不過，即使是很遷就我的，有點像觀音兵的男人，也無法長長久久。我有位白羊座前男友，工作時是個衝鋒陷陣的銀行家，但對着我時，盡是溫柔體貼。記得有次他特地打包食物回家跟我一起吃，我打開一看，發現沒有最愛的辣椒醬，藏不住失望便臉色一沉。前男友見狀，立馬駕車回餐廳，去拿回我心心念念的辣椒醬。

可是我發現因沒有辣椒醬而生的那種惱怒，並沒有在他把辣椒醬帶回來後消失，我仍然有種難以言喻的惱怒。哈哈，那時的我，都覺得自己實在太難纏了！

其實這位白羊座前男友齊備所有世俗標準設定的好男友／好老公條件：社會地位高尚、高薪厚職、學歷佳、年齡相若、溫柔體貼……那時我真的有想過是否要試試定下來？所以才跟他拍拖。但原來不用試的，我就是個弱水三千只取一瓢飲的人，不對就是不對，於是慢慢與追求穩定的前男友漸行漸遠。

唯有老師這個雙魚座以「潤物細無聲」的方式表達其所思所想，竟慢慢滲入了我的人生。

真誠的人，走走就走進了心，
虛偽的人，走走就淡出了視線。

怎把愛情
來將就？

老師比我大三十多年，曾經有朋友
問我，是不是一直以爸爸為擇偶楷
模。事實上，我的原生家庭充滿
愛，但我找另一半的第一要點——
哈哈，千萬不能像我爸！

有很多女生説，找伴侶一定要找個像爸爸的；亦有不少女生説，另一半一定不能像爸爸的。我屬於後者，而我姊姊也有一樣的想法，只是實行起來，兩姊妹走上了兩條豁然不同的路。

我爸是近白羊座的金牛座，很善良，有很多可愛的地方，又是個才子，很疼家人的。只是他很多時候都想得太少，覺得差不多就好，結果呢，很多事就要我媽來處理善後，而這些畫面早已深深植入到我和姊姊的腦中。

我的姨甥就曾經問過我姊為甚麼會嫁給前姊夫（結婚多年後，姊姊決定離婚）？因為他早已看出媽媽跟爸爸並不適合在一起。我姊也坦承：「當時太急了，覺得是時候要結婚，就希望快些有一個跟爸很不同的人出現。結果，見到一個反差夠大的人，就嫁了！」

可能因為我沒有這種「男大當婚，女大當嫁」的傳統觀念，從不覺得一定要結婚，加上有我姊這前車之鑑，所以一點也不急。

也許是因為天蠍座多數想得很深，只覺得連自己都沒把握明天是否還會喜歡同一個人，那又怎能結婚呢？

直至今天，仍會看到很多女生為結婚而結婚，又或是為了逃離家中環境而急急出嫁，很多時並沒有細想清楚，掩着雙眼便嫁了。這樣的婚姻，往往是「凶多吉少」的。

認真想想，在戀愛或結婚前，你有沒有細心去研究男人這個「物種」？有沒有像研究手機新功能般認真投入？有沒有問過自己到底要甚麼？

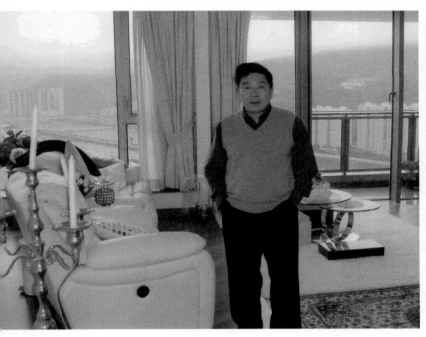

孫穎父親以女兒為榮,常由南京到香港探望女兒。他年輕時文質彬彬(右圖),
但孫穎笑言自己從不以父親為擇偶標準。

學校是沒有愛情這一門課的，很多時爸媽也不可能教會我們甚麼，所以除了親身體驗，還要找很多參考資料。我的啟蒙導師就是書房中那些不同種類的愛情小說：瓊瑤和亦舒是精神導師，梁鳳儀指出女性懂理財的重要性，郭良蕙讓我看到現實的悲涼殘酷，三毛令人對流浪有另一番體會，而嚴沁與岑凱倫為我們的生活點綴了粉紅泡泡，依達讓我明白，太美麗的環境，必有難以面對的另番景象。

當經歷愈多，思考愈多，愈覺得沒有愛情也不用在意，反而找錯人就大件事了，所以我是不可能將就的，想都不用想。我要的是一個能互相欣賞、尊重的男人，他必須要有那些我認為重要的特質。否則，我清楚我們是無法走下去的。

誠然人生在很多層面上也可以靈活變通，例如我可以住小一點的房子，或不拿大牌包包，拿個布袋也可以。但現在說的是戀愛和婚姻，怎可能將就？試想想，我裝修完自己的房子，也可能看著看著又不想再看，要搬到別處。那要我以後回家只對著一個人，還要一生一世？這是有多難呢⋯⋯ 我怎能不慎重，怎能沒要求？

如果你跟我說愛情要將就，那我只能說，你從小到大，都太不愛惜自己了。

女生就該重視自己，
相信我，將就不是一種美德。

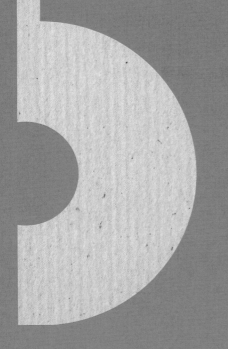

愛小籠包
還是他

愛情不能將就，但人世間當然沒有
能讓你完全稱心滿意的另一半。有
時候，需要放下一些執念。我的執
念呢，曾經是一隻小小的小籠包。

天生性急的我，面對性格溫和的老師，也有心中長草的時候，但說真的，很難和他真吵起來。都說了，吵架也要看對手的。不過，有一次與老師到日本，就有一個令人惱火的經歷。

那時老師結束了第二段婚姻，尋回屬於自己的生活。大家在相處中，慢慢發現彼此在很多方面的想法也很難得地一致，即使有意見相反的時候，也能互相包容。

當時我開始在想，是否可以跟這個人以靈魂伴侶的形式，一起漫步人生路。怎料當大家興致勃勃地光顧一家小籠包名店時，便出事了！

我們點了兩籠小籠包和幾款小菜，香氣撲鼻，老師很有風度地先夾起一隻小籠包，慢慢放到我的碗中。可是我定眼一看，他把小籠包弄破了，湯汁都流走了。

最初我不以為意，就想着老師只是一時不小心，但當他再夾起一隻小籠包時，也是破的。當老師把第三個破的小籠包放到我的碗中時，我的理智，終於斷了線！

我忍不住質問他為何每次都會弄穿小籠包？還示範給他看該如何夾小籠包。但老師就是每夾必穿，我忍不住不斷叫他再試再夾。之前點的兩籠小籠包都夾破了，我立馬再加點兩籠，誓要老師夾起小籠包時不弄破它為止。

因為我不相信老師會做不到這樣簡單的事啊！明明他擁有世界上最靈巧的手指，在琴鍵上舉重若輕，來去自如。

結果，我點了一籠又一籠小籠包，堆滿了整張桌子，老師還是一夾便穿。終於，我看着努力無效、一臉無辜的他，深呼吸一口氣，決定放棄了，雖然心中仍有點氣……嗯，店家看着這個場景，一定會認為我在虐待老人家了。

後來回想，這其實是一個執念。

當時的我，就是接受不到老師學不懂夾小籠包這件事。那天回酒店後，我立即回房間靜一靜，拿出手機點開 YouTube，反覆細看老師彈奏《小奏鳴曲》的短片。

我再次驚嘆於老師彈琴時的那種靈動，真是無人可比。他的手指恍如蝴蝶翅膀，在琴鍵上輕盈舞動，太美了吧！

然後我再觀看其他人彈奏《小奏鳴曲》的短片，他們完全不是那回事。如果老師是鑽石，他們就連水晶也算不上，只是玻璃。即使十年、二十年後，再點開短片來看，還是會覺得：不懂夾小籠包就算了吧！對了，從那次開始，都是我幫他夾好放在勺中，再點好醋給他。

通過這件事，以及其他類似的小事，我慢慢懂得在兩個人的相處中平衡心態。要不我幫他夾，要不以後再不碰小籠包。否

則，兩人也無法走這麼多年的路了。

　　不過，有些事永遠是不需要放棄的，例如真實的愛好、思想的自由。

　　女人啊，如果會輕易放棄她所珍視的一切，那就只會淪為一塊豬油，任人榨取，落得一身油膩。

浪漫的精髓在於它充滿種種可能性：
　　　想要的愛情不是一輩子不吵架，
　　　　　而是吵架了，還能一輩子。

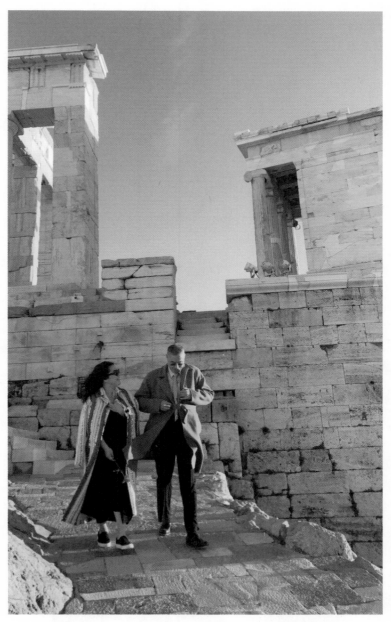

孫穎自言跟劉詩昆從相識到相知，經歷很多，兩個人都必須放下一些執念，才可以一直相守走下去。

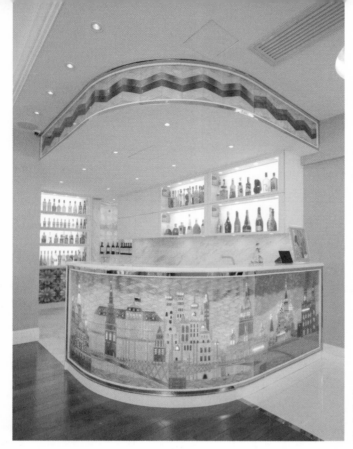

劉詩昆不只是鋼琴天才，他
還喜歡繪畫，他們住所中那
俄羅斯風格的吧台，便由他
親自設計和繪圖。

這個鋼琴結合琵琶的圖案，
也是由劉詩昆親自設計。

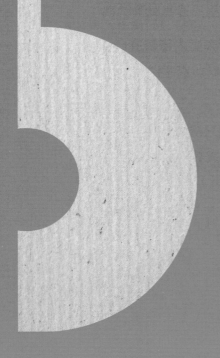

燈塔與
舵手

女人在結婚前，一定要先了解清

楚自己是喜歡婚禮還是婚姻？

對天蠍座來說，婚姻必定不是兒戲，我們處事一定會經過深思。像我這個 AB 型的天蠍座，就是在遇到一個情投意合的對象時，也不會一頭熱地栽進愛情裏，所以是絕對不可能閃婚的。

就像我難得吃到一道風味絕佳的菜式時，也不會立即大口狂啃，怕一下子便吃膩了，倒不如慢慢來，攤涼一點，拉長享受的時間，認真細嚐，看看是否真的如此對味。

當然，做人也要時刻坦率地剖析自己。

如果在我青春期時，有那麼一個人既具備我那時列出的所有擇偶條件（哈哈，就是有才有貌，像《風月俏佳人》的李察基爾就對了），又準備了那種充滿粉紅泡泡的夢幻婚禮給我，我也很可能會忽然衝動，就這樣嫁了！但這樣結了婚，又不代表會幸福。

謝天謝地，沒有這樣的一個人出現（笑），我覺得現在最幸福了。

就如我在前文提過的初戀男友，他還真的準備了一間夢想中的大屋給我。但住下去便發現，那就真的只是一間屋，如果兩個人的心不相屬，那就會變成一個牢籠，如同現在我們所說的軟硬件相配，缺一不可。

而我和老師就是兩個很獨立的靈魂，但又能互補。老師是我的精神燈塔，我是老師的專屬舵手。

當然，我也不是第一天便發現大家是如此的相合。

經歷過多年來的風風雨雨，透過點點滴滴的旁枝末節，慢慢從實踐中發現我具備的特質：做事非常快速、永遠往前推動，恰恰跟老師起了互補作用。相較之下，他會考慮得多，顧慮多，走一步退兩步。那麼就讓我推着名滿天下的他不斷往前，共同創造未來，這也覺得非常好啊。

我們的好朋友楊振寧博士一直稱我是「神通廣大的人」。

我的神通大概就是很懂老師，而他也很信任我。雙魚座的他，有時遇事會猶疑，需要天蠍座的我義無反顧地推他一把。就是這種信任與契合，讓我們不斷在藝術海洋中奮鬥前進。

很多男人都不想另一半有主見，怕女人太強，但老師從來不會這樣。或許是因為我們從朋友、師徒開始認識吧，太熟悉彼此了，也不會掩飾。記得初相識時，大家討論到一些人性話題，我說了一些內心的想法，讓老師感到很驚訝，甚至有點不快（笑），但他從沒阻止我說下去。

相信最好的感情境界是，兩人一心、連體，但仍是兩人。

楊振寧博士與太太翁帆乃孫穎和劉詩昆的多年好友，他最欣賞孫劉二人能夠
做到靈魂相通、彼此成就。

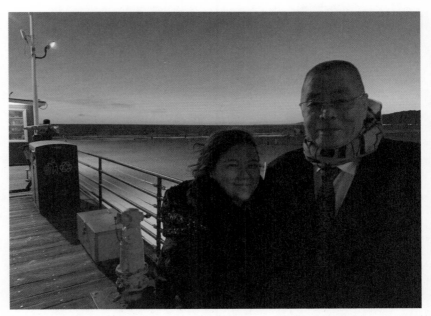

孫穎與劉詩昆由相識到相依,一晃廿餘年。回望初見時,誰也想不到會跟
對方共度往後餘生的旭日與黃昏。

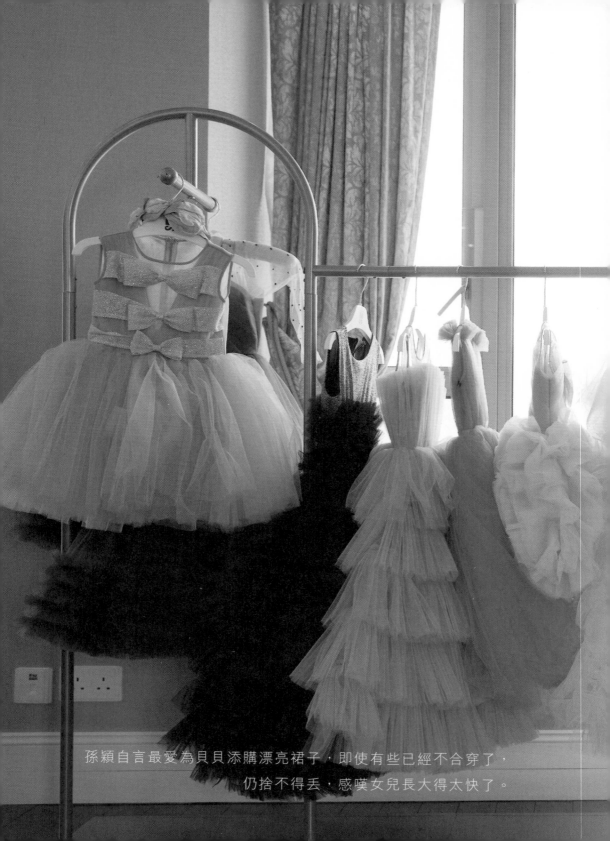

孫穎自言最愛為貝貝添購漂亮裙子，即使有些已經不合穿了，
仍捨不得丟，感嘆女兒長大得太快了。

「關於

於

女兒

走遍萬水千山，
只為擁抱妳。

太棒了，
我有「兩個」寶寶！

不是沒幻想過自己成為媽媽的樣子，

但沒想過一來便是一場帶着「兩個」

寶寶的歷險記！疫情下，在地球的另

一端，女兒貝貝呱呱落地，我們仁終

於相見。

儘管這個社會的發展步伐快如仲夏裏的閃電，AI 時代都來臨了，但一般大眾對女性的期待，似乎始終沒變，概括而言，就四個字——結婚生子。

　　不過我從來不是一個乖乖聽話的女生，媽媽最近翻看舊照，說起我四、五歲時的各種反抗與不服從，她和爸爸經常對我訓話，記得有次被抓到在被窩中拿着手電筒看小人書，我面無表情地只說了一句：「視野才重要，不是視力。」（估計是剛從書上看到的）媽媽果然也是天蠍座，訓話中不忘分析，她說當時只覺得我除了是怪物，也非池中物。

　　對啊，我就是要多看看世界，走遍所有夢牽魂縈的地方，誰也擋不了我向前的步伐（之前的篇章也提過，初戀男友也困不住我）。所以，這一路走來，無論身邊人有多緊張我的「人生大事」，暗示或明示該在甚麼歲數前結婚，哪個年紀又是生孩子的「死線」，我都沒有特別理會過。別人做的，我不一定要做；別人不做的，我為甚麼不能做呢？

　　說起來，我的婚姻就好像顛覆了世俗的想像，那麼在疫情下當上高齡媽媽，其實也不怎麼奇怪吧。

　　因為時間對了、人物對了、緣分也剛剛到了，我終於有了女兒貝貝，最心愛的小寶寶，太感恩了！

　　貝貝在美國出生，我深知自己和老師也不年輕，所以早已聘請了當地的專業褓母，幫助我這個新手媽媽照顧女兒，慢慢熟習各種育兒方法。回想那時對着像塊「小肉肉」的貝貝，我們真有

點手忙腳亂，抱她喝奶也戰戰兢兢的，生怕用多了一點點的力度便會傷到她。每當貝貝哇哇大哭，我們就手足無措，額際沁汗，只懂向褓母求救。這麼多年來，從沒見過在台上台下同樣淡定從容的老師會如此方寸大亂，只懂問：「快來看看，貝貝是怎麼啦？」

　　幸而褓母真的非常專業，除了隨時隨地都可以妥善地安撫貝貝，也一併安撫了我們（笑），她每次都很耐心地解釋初生嬰兒的各種需要。但路嘛，還是要靠自己走。

　　在貝貝快滿三個月時，我終於要單人匹馬帶着「兩個」寶寶回家了！過往我們出國，大多有助手或傭人同行，方便與我一起照顧國寶級的「大寶」。不過這次恰逢疫情高峰期，在路途上有很多可能會出現的危機和變數，所以這次沒有其他人與我們同行，但不怕，我們仁在一起就是力量！

　　坐飛機那天，我背着像塊「小肉肉」的貝貝，還有數個超大行李箱及嬰兒車、汽車嬰座，帶着「大寶」，踏上「征途」。口罩、消毒搓手液、消毒濕紙巾、奶瓶、尿布及小被子等等全都不離身，深怕餓着冷着了最心愛的小寶寶，更怕她受到病毒感染！至於「大寶」心中也只有貝貝，眼睛總圍着女兒轉，在旁的我就叮囑他要戴好口罩，多洗手，好好休息。

　　幸好貝貝也是疼媽媽的，在十多個小時的機程裏，沒怎樣吵鬧，睡得還挺安穩。在萬呎高空的飛機上，柔和的燈光下看着貝貝白白嫩嫩的小臉，睡夢中微微開合的粉紅小嘴，我忽然鼻子發

孫穎坦言初生的貝貝就像
一塊「小肉肉」，可愛無
比，但又令人手足無措。

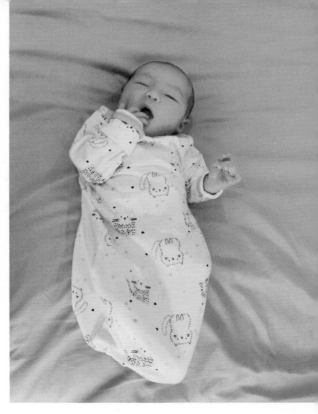

當她抱着自己的孩子，那
是種從未有過的滿足。

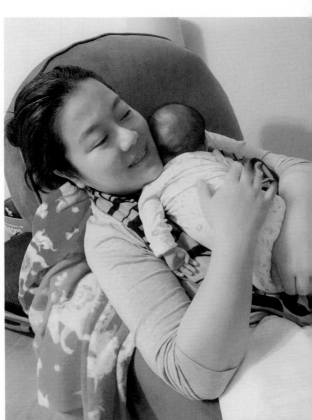

酸，眼眶泛紅；機艙內更是「一片空曠」，除了機組人員，就是我們一家三口，好像包下了整架 A380……只覺得自己實在太幸運了，竟可擁有如此可愛、像天使般的女兒。

終於，我們仨在有驚無險下回到香港，但下飛機後不能立時回家，需要到酒店接受隔離檢驗，共二十一天，連春節也是在酒店裏度過的，所以我們特別申請了傭人姐姐 Irene 進來照顧我們。元宵節之後，當我們踏進家門時，感覺冬天走了，春回大地。

都說了，人生就是一場又一場的冒險。

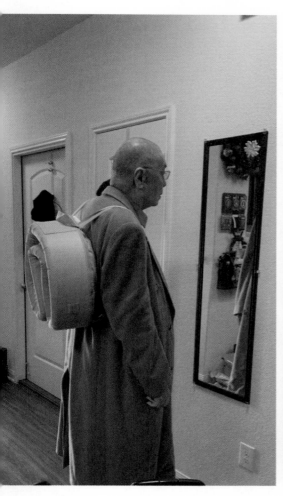

疫情期間，孫穎帶着兩個「寶寶」上機，行李很多，「大寶」劉詩昆負責背着粉紅色的嬰兒軟籃，父愛無限。

孫穎帶着兩個「寶寶」，橫越半個地球回到香港。雖然機場幾乎空無一人，略顯蕭索，但看到這個畫面，一切都值得了。

幸好我
有了點年紀

我很慶幸自己有了點年紀，才當上媽媽。事實上，現在才來當，情緒都已經忽上忽下。若年輕時，一不留神有了孩子，心中還未做好準備的話，相信那會是場艱辛萬倍的試煉吧。

父母從小言傳身教，培養我們擁有一顆感恩的心。長大後，面對着社會上種種的變幻莫測，便愈來愈感恩上天給予我一顆敏感、頗大容量的心，可以用心去感受那麼多事物。然而事情往往都是一體兩面的，我能夠輕易感受到極細膩的美好，同樣，當神經被觸動時，脾氣也可以說來便來。

年輕時的我可能會因為一件小事而情緒暴走，也會忽然心情鬱悶、鬧脾氣，甚或氣得把手中的筆都丟飛了（貝貝，你千萬不要學啊）！現在回想起來，還好女兒沒遇上那時的我。若你認識以前的我，一定會體諒現在的我（笑）。

以往周遊列國、見盡繁華，但在抱着剛出生的貝貝時，我才突然驚覺自己從未擁有過這種極致的快樂。不只想把最美的東西送給貝貝，更想給她一個最好的媽媽，看着她露出最燦爛無憂的笑容。

很記得 2021 年 1 月 31 日，我們一家三口剛從美國回到香港，那時入境需要隔離二十一天，我們便在隔離酒店中度過了春節。好朋友很有心，特地把一些很漂亮的花和氣球送來酒店。貝貝很喜歡這些透明的氣球，咯咯大笑，興奮莫名。

我們之前已經覺得這個小朋友是頗喜歡笑的，喝奶都會微笑、睡覺時也在瞇瞇嘴笑，但從沒發出過很大的笑聲。而在隔離期間，她就這樣看着那些氣球，笑到停不下來。在那一刹那，我覺得整顆心都融化了，就像擁有了全世界一樣。

小時候曾讀過一些歷史故事，說到在邊疆打仗的國王，在看到小孩出生後便決定收兵，不打了。那時我還暗暗覺得身為一國

貝貝自小便對氣球情有獨鍾，拿着一個把玩，便能樂上半天。

之君真的會那麼情緒化嗎？不可以這樣吧。但現在倒覺得這是正常不過的，怎麼可能會狠心繼續打下去呢？

到貝貝長了人生第一隻牙齒時，我伸出食指想去摸一摸，但她竟然咬了我一下！當下除了手指很痛外，心裏還很受傷（笑）。明明人家就是個只出生了幾個月的小人兒，但我就覺得她怎會這麼用力去咬媽媽呢⋯⋯甚至當她看到傭人姐姐時便張開雙手撲向對方，對着我時卻沒有這般熱情，那種強烈的失落感引發的醋意，簡直是不可思議呢！

這些千迴百轉的小情緒是很有趣的，難以用語言形容，更別說當貝貝懂得叫媽媽時，那種「扣人心弦」的震撼！我一直都在想，自己憑甚麼可以跟她一起走這段路呢？與此同時，貝貝又為我帶來很大的成就感，因為一切由零開始，這個生命也是我有份創造的，是我帶她來到這個世界體驗天地萬物⋯⋯

人生就是會有不同的能量牆吧，選擇正能量或負能量，已經是一天一地。

現在的我只感覺到自己已經擁有最好的，那些一絲一毫的煩惱，或碰上不如意事後的難過，會立即煙消雲散。

這也要謝謝歲月，讓我有了點白髮之外，也長了點情商。現在遇上不順心事時，都會先深呼吸一下，跟自己說：「你想貝貝看到你這個樣子嗎？」說來奇怪，心情也忽爾平靜了不少。提筆

至此，見到貝貝忽閃的明亮大眼睛正盯着我，嗯，知道的，革命尚未成功，仍需好好繼續努力。

如果還有點餘怒的話，那就點開貝貝看着氣球咯咯大笑的視頻。

哈，翻看紀錄，我可是看了很多很多次啊！

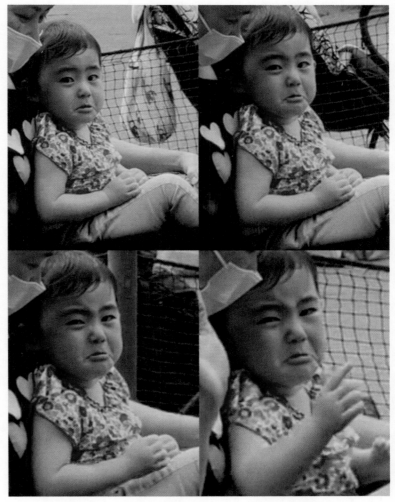

有時候女兒搗蛋，但看到小臉蛋哭得紅通通的，雖明知她戲功深厚，
孫穎又坦言捨不得對她生氣，而如何幫她「制怒」，是孫穎很關心
的課題，笑言是「青出於藍勝於藍」！

在愛裏
「遇溺」

在還未成為人母前，總以為自己有了
孩子後，雖不至於是虎媽，但也會守
着一些原則。誰知道，原則真是用
來打破的。尤其當你有個從不 say
no、無法用常理推斷的隊友。

在很久以前（那時貝貝大概還在天上，忙着挑選誰來當她的父母時），我在網絡上曾發表過這樣的一段文字：「過度被保護和溺愛的小孩子，長大後容易有一種失落感。這種孩子失落的是獨立與思考，他們只有被滿足的經驗，卻喪失了被要求負責的勇氣，喪失了學會接受考驗和失敗的能力，喪失了容納失望的胸懷。

「一句話：他們在百般呵護下，傷害了自我的成長性和控制力的發展。他們的腦海深處永遠藏着一個軟骨的、啼哭的嬰孩，因為憤怒自己的無力，並自然地把這種無能感儲入內心，因而導致了長大後無以名狀的憂鬱。」

這些都是我在參與培養青少年美育教育方面的工作時，看到許多孩子都有所缺失時覺得不吐不快的肺腑之言。那時只希望天下愛兒女心切的父母們，在有緣看到這段話時，能夠細細咀嚼。

只是人生的走向，從來都是始料不及的。怎料到自己會在四十六歲時當上媽媽，而且還是個一不小心便會寵壞女兒的媽媽。

猶記得第一次聽到貝貝說話，明明她只說了一個中文詞語（可能只是一個音），我已經覺得天哪，怎會這麼可愛！嘩，很激動的，而且每當我親她的臉頰時，就有一種想親入肚中的感覺。然而，當傭人姐姐做了一些不太安全的事，例如幫貝貝脫衣服時弄到她的臉，我便會整顆心都亂了。那是一種陌生的、像遇

溺般六神無主的感覺。

老師就更不用説了，他的症狀比我更嚴重很多，他甚麼事也依着女兒的，毫無原則。

在女兒的事情上，大家都很難理性處理，那些理念我們都懂，但做起來又是另一回事。

貝貝才一歲多便清楚知道爸爸是不會 say no 的，所以常常會拉着爸爸的手，做她的最強「靠山」。譬如她想玩水，要做些頑皮事，就會拉着爸爸的手到房間，關上門，還懂得用腳頂着門，不讓任何有可能阻止她的人進去。

老師那些對白更誇張：「我不可以辜負她（貝貝）的，她現在這麼信任我，如果我跟妳們一起 say no，我就辜負了她的信任！」

坦白説，貝貝比較像我，性格比較剛烈（笑），很有勇氣，幸好是天蠍座，任性的同時也很講道理。如果不讓她去做一些事，可以跟她解釋為何不能做，她會理解的。唯一問題是貝貝的爆發力很強，脾氣來得快，這一刻不讓她去做，她在很多情況下還是會堅持要做，一定要立時得到想要的東西。

不過，我們溺愛歸溺愛，有些一定要守的規矩，還是必須要她懂得的。

有一次我們去遊樂場玩耍，貝貝想成為第一個鑽入那條她最喜歡的滑梯的人，但有其他小朋友捷足先登，她就不開心，突然

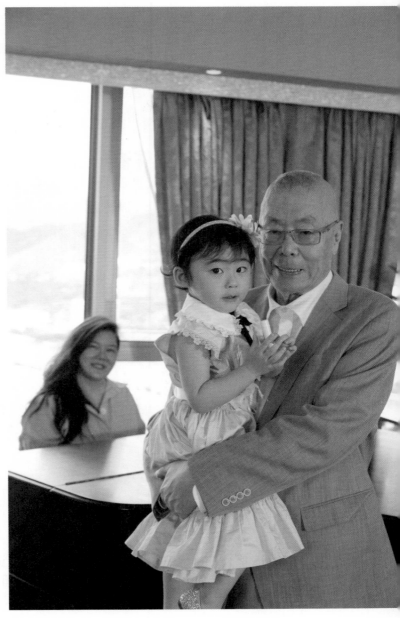

劉詩昆從不會跟貝貝說「不」，寵女無極限。

推了對方一下。發生這些事時，我就一定會很認真地告訴她說這樣不行！

只是對於一個兩歲多的小朋友來說，並非你說了不行，她就不會去做。我有時候也會回想起自己小時候也不是個事事聽令的乖乖牌，這真要佩服媽媽對我的耐心（笑）。

作為媽媽，要讓女兒知道不可以亂來。我覺得她可以走出一條自己的路，但一定不可以唯我獨尊，或許貝貝各方面的條件比較好，見識比很多人廣，但在做人處事方面，我不希望她是那種空有優越感、卻不懂關愛他人的孩子。我希望她在任何環境中，也能處變不驚、不亢不卑。

對了，文首提到的文字，還有最後一段，「我時常從心中噴湧出對父母從小花那麼多精神培養我的獨立性之感激之情。真是由衷的、深切的感激啊！」

今日再看，深有感觸，更懂得父母的苦心。

貝貝，謝謝妳選了我當妳的媽媽。讓媽媽盡最大的努力，沉醉而不失清醒地愛妳。

慢爸爸。
急媽媽

從前已覺得天蠍座的我，跟雙魚座
的老師，可以互補性格上的不足。
當貝貝出生後，在一次又一次感動
欣賞與哭笑不得之間，讓我更確信
再也找不到另一個男人，能令我願
意跟他共同孕育下一代了。

天蠍座的我，是個急性子，說做即做、遇強更強，唯有對着雙魚座的老師時，他那一副永遠淡定悠然、像寶寶般純粹夢幻、略帶無助的樣子，總能觸動到我最柔軟的內心深處。

我們在美國對着剛出生的貝貝時，各方面都顯得體力不支、自信不夠，很多時都要當地的褓母幫忙照顧，我真心感到有點挫敗，內心也不禁上演小劇場，擔心女兒會否因此只親近褓母、不認爸媽了。這時候，平日不多理家中雜務的老師便適時發揮了其精神燈塔的角色，老神在在地安慰我：「不用急，貝貝一定會知道誰是爸爸媽媽的。」

事實上，老師除了只懂對女兒 say yes，他的父愛也是如此溫柔與全心全意，加上那種無比的耐性，我覺得這是彌足珍貴而獨一無二的。過往有很多與老師認識比較久、合作交往比較多的人也感嘆，這個世上竟真有這種謙謙君子。老師性格溫潤良善，令身邊人都感染到跟他一樣的磁場，而能夠吸收這種磁場的小孩都很幸運，他們可以感受到自己是如此被重視、被尊重、被關注及被耐心地輸入高貴的品格與才能。

有一位老師的學生在上第一課前，曾悄悄地問她媽媽：「老師是不是說到（下課）時間到為止？」

對啊。一般的導師，說到下課為止。大師呢，必須說到對方明白為止。

老師就是要說到學生完全明白，即使已經過了下課時間很久，還是會堅持說到你真正清楚為止。

這位學生是個天秤座，有很多不同的興趣，最愛運動。她平常不多練琴，因為太多東西要學了，她的天秤媽媽也不會逼迫她練習。如果這學生預先告知自己沒練琴，或練得不多，老師都會允許她把上課日子延後一點，從來不會給予很大的壓力，只有包容。其實老師心中是希望她能夠彈得更好一點，但從來都會很尊重小朋友的意向跟選擇，雙魚座的心腸就是軟，還很可愛，明明是個大人了，心性還可以像個孩子一樣。

老師現在已經八十多歲，但他的童心並沒有隨年月流逝。他仍然是那個最愛買玩具，身高一米八七的寬肩大男孩。我覺得在某個層面上，當小朋友和老師相處時，他們是處於同一個世界內的。而我在某個層面上，也跟小朋友很靠近，至少可以安然待在同一間屋子內，不會煩躁尖叫（笑）。

不過說到「耐性」二字，在同一件事上，老師可以語氣平和、不疾不徐地說二十次、三十次，而我就不是很可以了。他可以嘴角含笑地坐在一旁看女兒玩耍，或是開啟凝視女兒模式最少兩個小時，仍然饒有興味；無論貝貝跟他說甚麼，他都會用心地一一回應。

而我這個性急的天蠍媽媽呢，同一件事只可以說兩次或三次，也沒可能只看着女兒玩耍看兩小時。我喜歡一心多用，既關注着貝貝的需要，也不忘拿着電話處理各種工作及家中事務，忽然發現家中哪處有點雜亂（有小孩的家，你懂的），又可能會動手收拾佈置一番。

所以老師適合做的，我不適合做；我適合做的，老師又不適合做。

多好，在進入婚姻，走上育兒之路時，再一次確認，我們真是個完美的配搭。

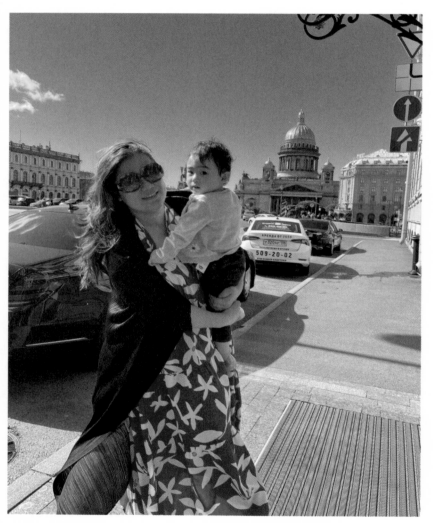

孫穎坦言不能坐看貝貝兩、三個小時，反而喜歡帶着女兒四處蹓躂遊玩，一起接觸新事物。

別跑了，
先享受吧！

自問做事下決定都很快，但從沒想過要女兒「贏在起跑線」，沒特別費心鋪排她要上哪些 playgroup 哪些興趣班，還很晚才考慮幼稚園，甚至有帶她遊學多國幼稚園的想法。

我一向不喜被束縛，不要標準答案，最不喜歡的是每天起床時，便被告知這一天要做甚麼。要是每一天能悠悠醒來後，睜開雙眼，不知要做甚麼，腦袋一轉才決定今天該做甚麼，便可以得到更多創造性，更開心。

自貝貝出生後，經常有人問我打算讓她上甚麼 playgroup ？唸甚麼學校？那時真的還沒想過這些，因為那些都不是現階段最重要的東西，我有這麼多想法要跟這塊「小肉肉」分享（她最初就真的像塊「小肉肉」，抱起來奶香奶香的，軟軟的，真懷念～），要跟她好好相處，看她的一舉一動，很是忙碌。

在這個時期，我最感興趣的是，凝神細看她一分鐘呼吸多少次？眨眼多少次？我的女兒最喜歡怎樣笑呢？聽聽她心臟跳動的聲音，這些才是最重要。

甚麼？你突然叫我想想要去哪裏排隊拿入學申請表？開始要找熟人探聽怎樣能入讀某某幼稚園？說實話，在很長的一段時間裏，我對於要讓貝貝唸哪間學校，完全是零概念（笑）。但每次跟朋友們聚餐，大家都會關心這個問題，每個人都緊張滿滿地說：「你要想了！」很感謝作為在香港這個嚴苛教育環境生存、帶着子女「活過來」的朋友們，那不厭其煩的提醒，但我都說：「不打緊，現在沒有空，等我再了解她多些之後才想吧。」

貝貝出生後，真的有太多東西需要去感受享受，而不是追趕着所謂的進度。

作為媽媽，我首先需要讀懂她，就好像你終於遇上一本驚世

巨著，手不釋卷，只想裏裏外外都溫柔細味。只要能讀懂我最心愛的女兒，任何問題都不再是問題。

我曾幻想了很多次貝貝穿起校服時的樣子，但要穿哪間學校的校服呢？這個倒沒有特別去想，但校服一定要漂亮（笑），一定不可以不可愛！當一個小生命尚未來到時，準媽媽的腦海中總會有些想法，一定有些衣服可以符合到那夢想中的畫面，我都會滿心歡喜地先預備好很多美美的嬰兒服，浮想聯翩，那些是很純粹的精神養分，充滿愛與創造力，更是靈感的泉源。

還記得有天老師偶然經過日本國際學校，看到學生們都很守規矩，談吐動靜也比較溫文，回家後他緩緩地開口：「對貝貝來說，在那樣的環境，可能有好處⋯⋯ 至少把表面熏陶得溫柔一點。」

對的對的，老師所言甚是，看貝貝現在不頑皮的時候，還真是個認真文靜的寶寶呢！

貝貝穿起校服的樣子，十分可愛。又與孫穎童年時腦海裏的美好畫面，
無縫接軌。

不彈琴
也很好

我認為每個女人在成為媽媽後，也
不應丟失了自己。如果媽媽只懂向
子女傾注全部的時間與精神，換來
的，很可能是自己漸漸呼吸不了，
子女也跟着窒息。

有朋友曾經發表過這樣一段感言，「我欽佩一種母親（好像我的媽媽）。她們在孩子年幼時給予周到的呵護，又在孩子長大後學會得體的退出，照顧和分離都是母愛在孩子身上必須完成的任務。親子關係不是一種恆久的佔有，而是生命中一場深厚的緣分，我們既不能使孩子感到童年貧瘠，又不能讓孩子覺得成年窒息。做母親，是一場心胸和智慧的遠行。」這，實在說得太好！

看着貝貝一天一天長大，愈發覺得我只希望為女兒植入善良的種子，讓她有足夠的快樂、足夠的安全感、足夠的愛和足夠的空間去做她喜歡的事。既然妳事事都這麼有主見，那就自己去做決定，勇敢承擔下決定的一切後果。妳愈早掌握自己的命運，爸爸媽媽會愈開心。

無論是作為媽媽還是女兒，也要做回自己，那才是最舒服的人生狀態。

就像貝貝出生以來，我忙於為她張羅很多東西，吃穿用度行學，全都親自挑選、購買和試用，過程快樂到不得了！但有人會問，會不會沒時間做自己的事？時間全部用光了麼？那又不會。我仍然每天參與着不同的工作會議，也會跟朋友們飯聚談天，練琴寫作一樣不缺。有時是會覺得很疲累的，但大多數時間都會不自覺地嘴角上揚，只要忙碌過後，看到女兒飛奔向自己，頓覺心花都開了！

貝貝天性比較獨立，很早便習慣自己睡或由傭人姐姐陪睡。我每晚都會教她跟爸爸媽媽說 bye bye，再走到自己的房間睡

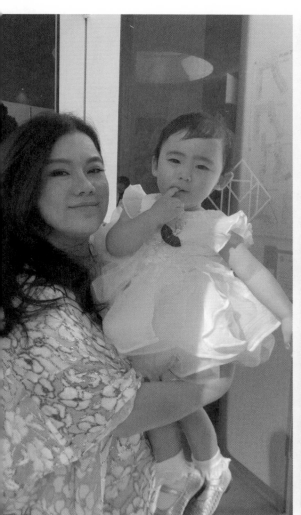
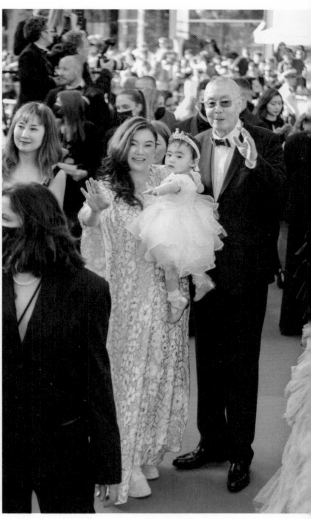

2022 年 5 月，孫穎和劉詩昆帶着一歲半的貝貝在康城走紅地毯，一家三口留下難忘的回憶。

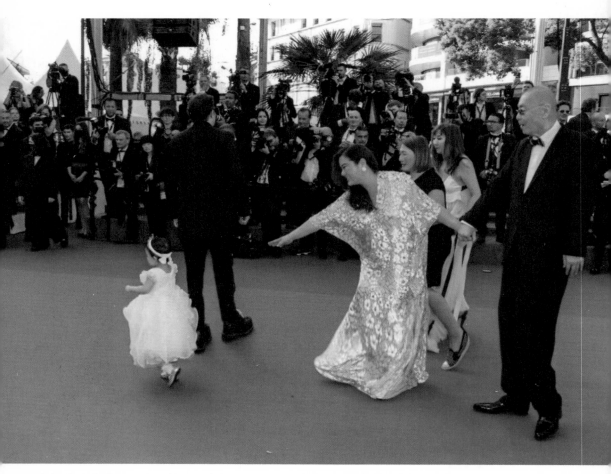

年紀小小的貝貝，毫不怯場，在紅地毯上走走停停，孫穎要伸出手拉回這天生跳脫的女兒。

覺。我們這一家是很有各自的個人空間，也很懂得找尋自己的樂趣。

現在的貝貝很愛美，比極少化妝的我更愛擦口紅，幸而有時給她擦點潤唇膏也可以暫時蒙混過去。

我和老師都希望能為貝貝找出她將來很熱愛的方向，希望當她有想學的東西時，可以由自己內在推動，學得很透徹，一定不會讓她走那些甚麼都學的路。我們這對天蠍母女心意相通，不喜歡任何刻意與造作，堅信強扭的瓜不甜。

在貝貝還很小的時候，已經有很多人問我何時教她彈鋼琴？

我都會回答：「不急，為甚麼要現在學呢？」在我眼中，從來沒有一個學琴時間表的。其實貝貝有音樂藝術天分的話固然好，但假若沒有的話，我們也沒問題。我和老師在這方面從來都沒有分歧。貝貝聽到爸爸媽媽在家彈琴時，常常會停下來靜靜細聽，其實這個舉動已經讓我們的心很甜了。

在往後的人生路上，我希望貝貝知道跌倒很痛，所以不要用力過猛，也不要跑得太快，希望她在跌跌撞撞中，慢慢學懂；與此同時，我又不希望她弄得太傷，這樣會讓我很心痛的。對此，我也時常跟傭人姐姐說，大家都要知道發生緊急事故時的處理方式，一切以安全為上。

這就是「養兒一百歲，長憂九十九」那種甜蜜的負擔吧，我終於都懂了。

要成為女兒
最好的禮物

我相信，父母在家中得到的每一份尊
重，都是要「賺」回來的！很多人問
我最想送甚麼給貝貝？毫無懸念，就
是一對知行合一的父母。

在還沒有貝貝的時候，我不時會在飯聚中，聽到朋友訴說當媽媽的疲累，套用現在的用語，就是「圍爐取暖」。有位朋友曾經輕嘆另一半在育兒問題上，常常扯她後腿，「我可以努力做個好媽媽，但有時控制不了父親啊。」語氣中盡是無奈。

那時我的內心已經忍不住搭話：「No！如果真控制不了，可以沒有（父親這個角色），也不要兩人一直行徑相反。如果大家都有心去培育下一代，就一定要給孩子一個榜樣，做一對知行合一的父母。」我也曾經是個小孩，很清楚「身教重於言教」。

所以我現在都會叫貝貝跟我一起觀察，研究人類為甚麼會知行不合一？然後着她先把媽媽作為第一個觀察對象，並提醒她：「媽媽也會觀察妳，看看大家能否做到知行合一？你要知道，媽媽可是全心想做到的，但不敢保證一定可以做到。」哈哈，我可是個有話直說的誠實媽媽。

我曾經是個小孩，又是個教育工作者，耳聞目睹大人們很多時都會隨意找各種理由去敷衍小孩。其實，小孩很多時沒說或不能說甚麼，但其實他們都懂的。

有些小孩天生性格文靜軟弱些，即使知道父母說一套做一套，也不敢稍有質疑，會把所有委屈都吞回肚裏去，實際上心已經傷了。但像我這種有話直說的孩子，就一定會大聲追問父母：「為甚麼你之前都不是這樣說的？為甚麼又變調了？我可否像你一樣變來變去？」

像老師這個雙魚爸爸呢，有時候他會輕鬆地答應了一些事

情，但又做不到。這時我就會有點惱怒，忍不住說：「你這樣說卻又做不到，那要怎樣教導女兒呢？不如先想想，你究竟做不做得到才答應吧。」從媽媽的角度來看，如果另一半在自己面前都未能做到「知行合一」，那麼對着女兒時也一定做不到，又怎會是個稱職的爸爸呢？但老師會回答，對貝貝說的我一定會做到，真是拿他沒辦法！

我和老師之間，常常會有這種深度對話。相處是一門比彈好協奏曲更玄妙的藝術，把一切悶在心裏絕不是我的行事風格。

在這個求愛艱難的世代，很多人說跟另一半相處就像搭伙過日子。但我覺得伴侶之間如果只談如何「合作」過活的話，那就沒甚意思了。若果我覺得重要的事，對方認為並不重要，那我也不想阻礙對方的精彩人生。我們是不能強迫另一個人做任何事的，除非那是他發自真心的選擇。

還好，老師真的很愛貝貝，整顆心都被女兒佔據，總想成為最棒的爸爸。自貝貝出生後，老師惹惱我的次數也不算多。不過現在有愈來愈多的趨勢（笑）。

偶然我問老師有沒有做過某些事時（都是些生活瑣事，但就是會令我感到費解！），都會提醒他別說謊，我特意說：「你想不想貝貝也遇到這樣的人呢？」老師眼珠一轉，認真地想了想，緩緩答話：「嗯，那要叫貝貝別輕易跟雙魚男一起……」

甚麼？那已「上了船」的我該怎麼辦？

貝貝啊，媽媽等着妳來評評理呢。

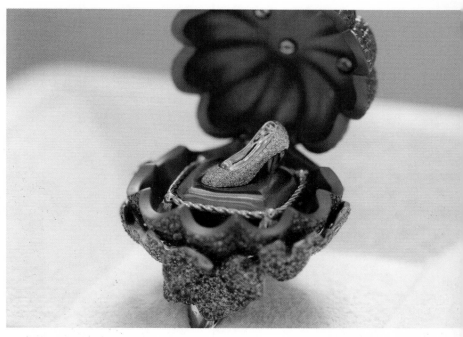

孫穎特地買下這鑲滿寶石的南瓜車戒指給貝貝，自言早已為女兒準備最好
的「南瓜車」——知行合一的父母，帶引她走向光明與理想。

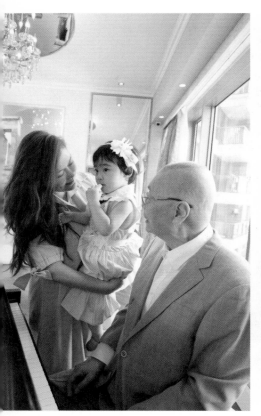
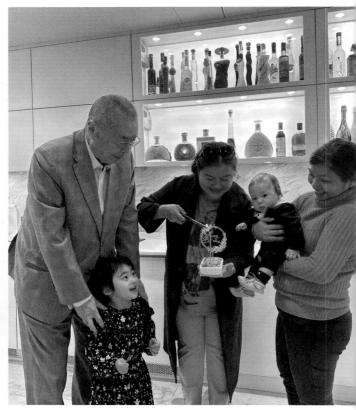

從擁抱不婚主義到走入婚姻,然後有了貝貝和天天,孫穎笑言人生就是一場又一場
意料之外的挑戰。

別用你的
人生來將就

Believe in your Own Timeline

從鋼琴公主到媽媽CEO的
人生交響曲

孫穎 著

責任編輯　陳珈悠
裝幀設計　Sands Design Workshop
　　　　　余仲平
排版　　　陳美連
印務　　　劉漢舉

出　　版
非凡出版
香港北角英皇道 499 號北角工業大廈 1 樓 B
電話：（852）2137 2338　傳真：（852）2713 8202
電子郵件：info@chunghwabook.com.hk
網址：http://www.chunghwabook.com.hk

發　　行
香港聯合書刊物流有限公司
香港新界荃灣德士古道 220–248 號
荃灣工業中心 16 樓
電話：（852）2150 2100　傳真：（852）2407 3062
電子郵件：info@suplogistics.com.hk

印　　刷
泰業印刷有限公司
大埔工業邨大貴街 11 至 13 號

版　　次
2024 年 3 月初版
©2024 非凡出版

規　　格
32 開（230mm X 170mm）

ISBN
978–988–8860–91–3